宋郭熙早春图

中国历代山水名画临摹范本

浙江人民美术出版社

杨　丰　编著

樹繞蒼葉溪
澗凍樵閣仙
居家上層不
藉柳桃閒瞅
緩畫山早見
氣如蒸
己卯春月
御題

郭熙《早春图》，纵 158.3 厘米，横 108.1 厘米，现藏于台北故宫博物院

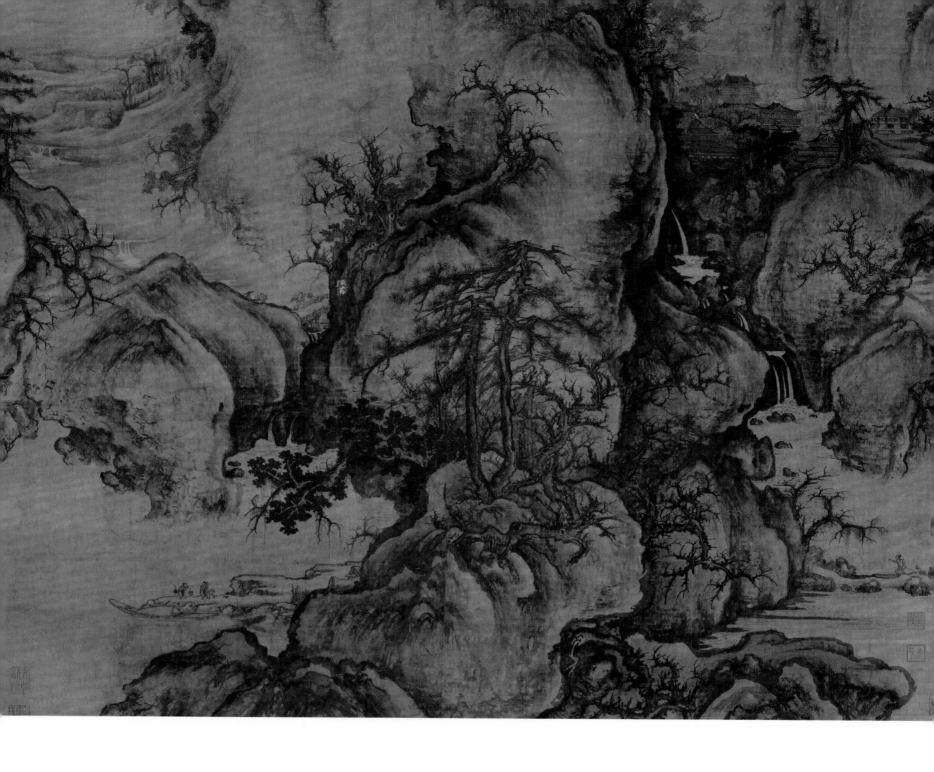

郭熙（约1000—约1090），字淳夫，河阳温县（今属河南）人。据《林泉高致·序》云："少从道家之学，吐故纳新，本游方外。家世无画学，盖天性得之，遂游艺于此以成名。"尽管他家世无画学，而早年间习道教，易于培养其山林之士的性情和品格，使他的画不拘一格。

熙宁元年（1068），郭熙为御画院艺学，后任翰林待诏直长，其奉旨作玉华殿两壁半林石屏等百余幅，在其他各个宫殿所作大小之画不计其数。中贵王有一首宫词云："绕殿峰峦合匝青，画中多见郭熙名。"神宗也曾说："非郭熙画不足以称。"可见当时的宫殿之中，多是郭熙的画。郭熙的画虽在神宗治政年间被眷顾，但在哲宗朝却颇受冷落。然徽宗皇帝对绘画颇有造诣，在郭熙死后追赠其为正议大夫，在文官中也属较高职衔，可见他对郭熙山水画的成就还是认可的。郭熙之子郭思把其父生前的著作整理编著为《林泉高致》。

郭熙的山水画布局巧妙，用笔壮健而气格雄厚，他常用卷云皴或鬼脸皴，长松巨木笔力苍劲，云烟变灭，千态万状。《早春图》是他晚年的作品，也是他的代表作。画面内容丰富，峰峦变幻，桥路楼观，体现了山水画可望、可行、可游、可居的境界。

《早春图》布局以平远、高远、深远结合而来，描绘了北方山川之雄伟与初春时节的生机勃勃。细观此画，似能感受到复苏之际，山中雾气浮动，带来春的讯息。画右有乱冈，至山腰处则露出一片楼阁，有泉水至此流下汇入山溪。画左相对空旷，有一涧水由远及近流入山溪。远处可见山峰高挺，宏伟之势不可掩；近处有山石层叠，树木茂密繁多。山中清泉潺潺流淌入河谷，丛丛树木掩映之下有殿台楼阁。曲直各态的树木或直或弯，或立或斜，或倒挂，或依壁，树枝尚未放春。在近岸处、远石间活动的人物又为画面增添了生趣。正如《林泉高致》中所评："骄阳初蒸，晨光欲动，晓山如翠，晓烟交碧，乍合乍离，或聚或散，变态不定，飘摇缭绕于丛林溪谷之间，曾莫知其涯际也。"朦胧之意，才更加让人心神往之。

此画左侧落有"早春壬子年郭熙画"款识。下有一方朱文印，其字刻"郭熙笔"。画上亦有一首御制诗："树才发叶溪开冻，楼阁仙居最上层。不借柳桃闲点缀，春山早见气如蒸。"

临摹要点

一、画山

《清河书画舫》："郭熙山水，其写草树，妙绝千古，固宜大名垂宇宙。第石脉自成一家，非其至者，黄子久以画石如云取之，溺爱甚矣。"画山石一般由勾形及皴、擦、点、染等几个步骤来完成。

1. 勾：用笔中锋勾勒出山石的主要脉络和轮廓结构。须画出山石的远近高低，峰峦交错。

2. 皴：郭熙曰："以锐笔横卧重重而取之，谓之皴擦。"皴笔为"实"，表现出山石的质感、肌理。

3. 擦：擦笔为"虚"，与皴笔的作用一样，皴擦经常并用。

4. 染：郭熙曰："以水墨再三而淋之谓之染。"山石的勾勒、皴擦完成之后，要根据画面的需要，按照山石的纹理结构，用淡墨层层渲染，分多次完成，用笔不宜露笔痕。

5. 点：郭熙曰："以笔端而注之谓之点，点施于人物，亦施于木叶。"点即点苔，画中的点苔可以表现为远山上的丛树，或者是近景中依附于石块上的小植被。有多种点法，如横笔点、竖笔点、斜笔点、圆笔点、破笔点、尖笔点、秃笔点等。点虽小但极为重要，可提醒画面，使之更富有神采，也可加重山体的厚实感，亦可调整画面的疏密与轻重关系。

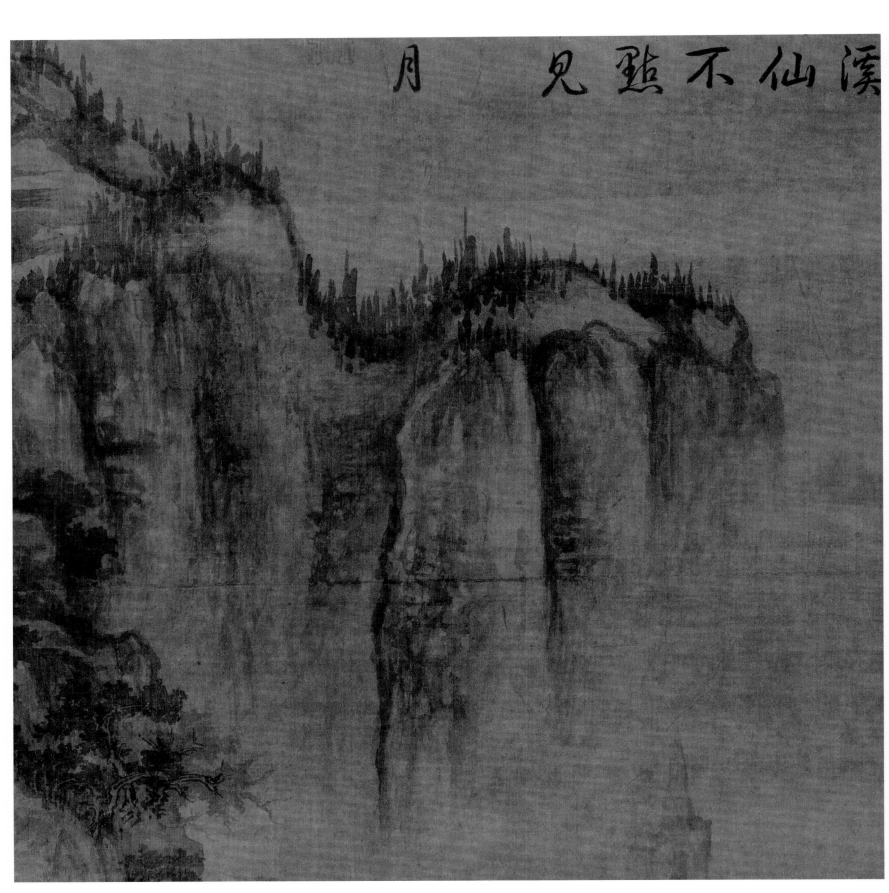

月　　　见黮不仙溪

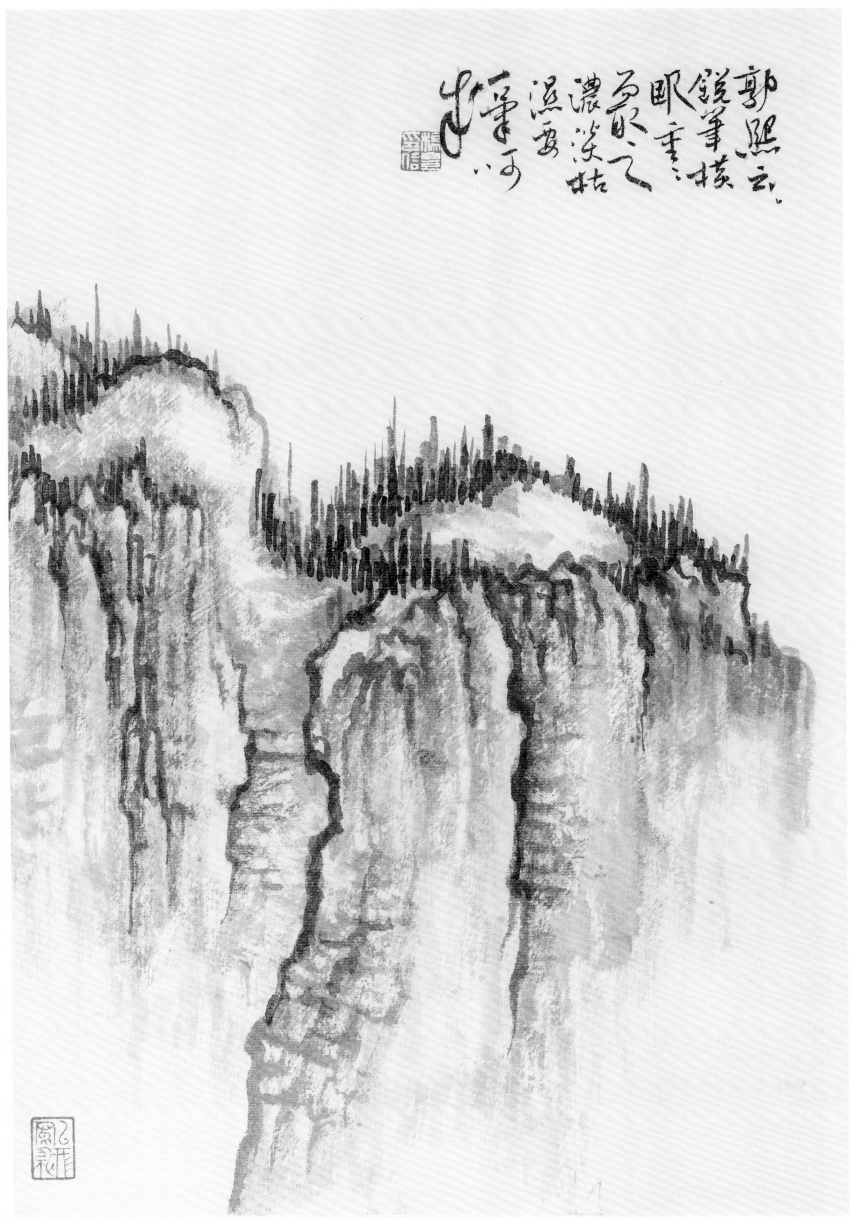

郭熙云：锐笔横卧重重而取之。浓淡枯湿要一气呵成。

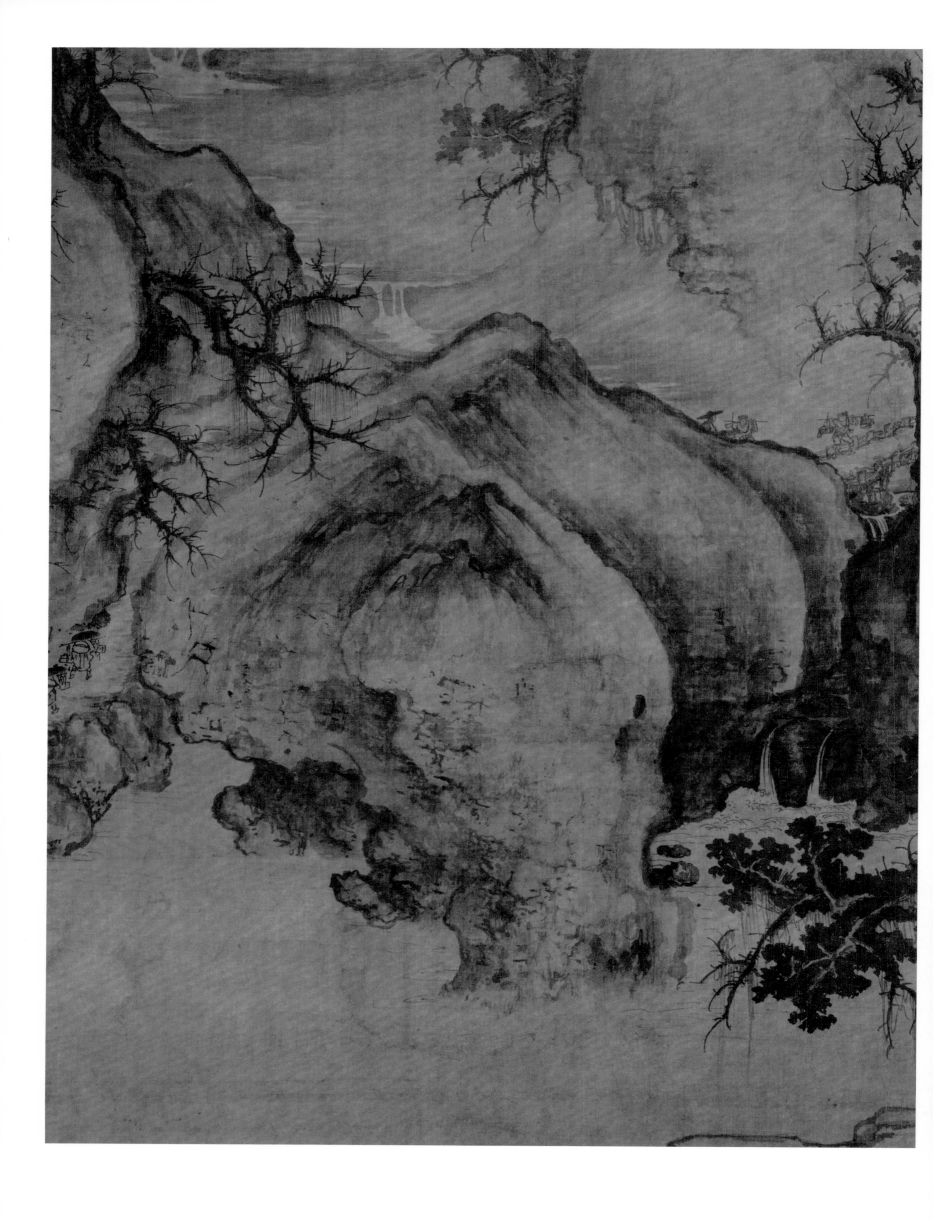

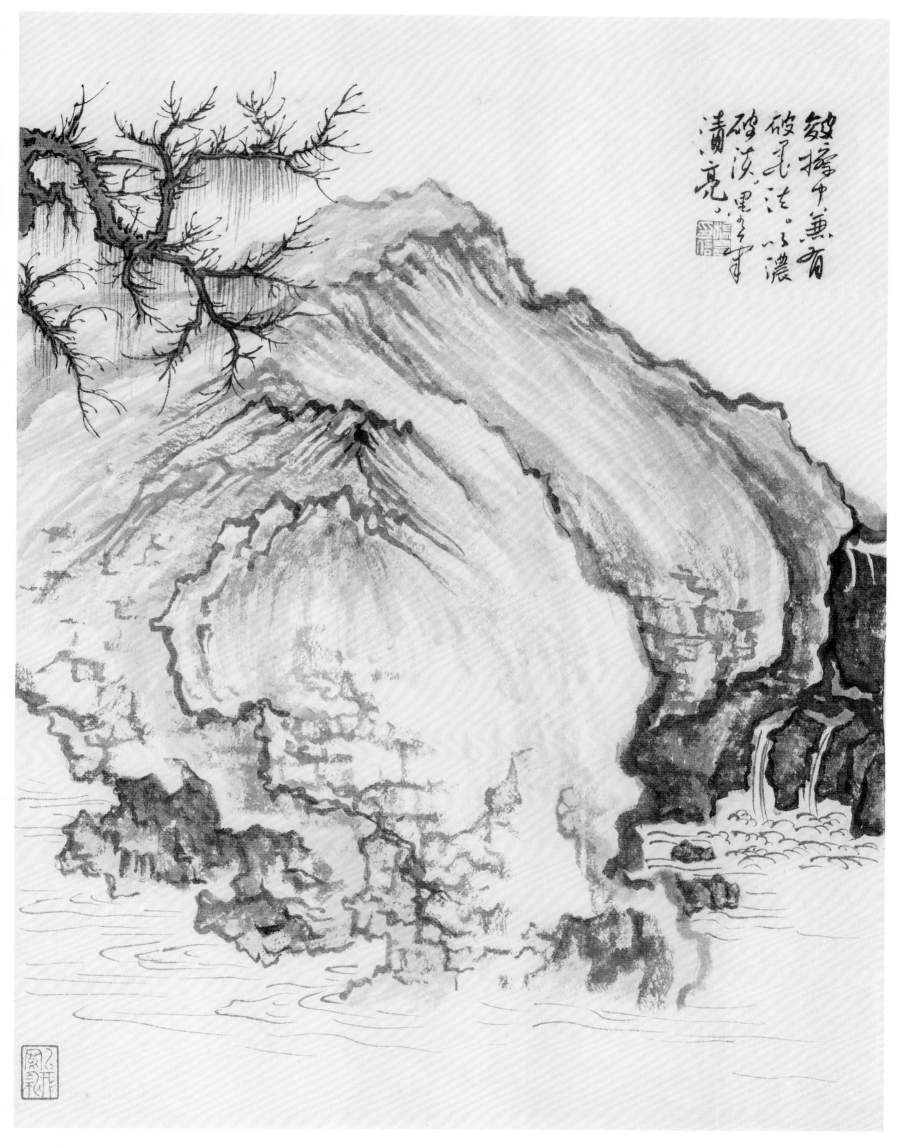

皴擦中兼有破墨法，以浓破淡，墨气清亮。

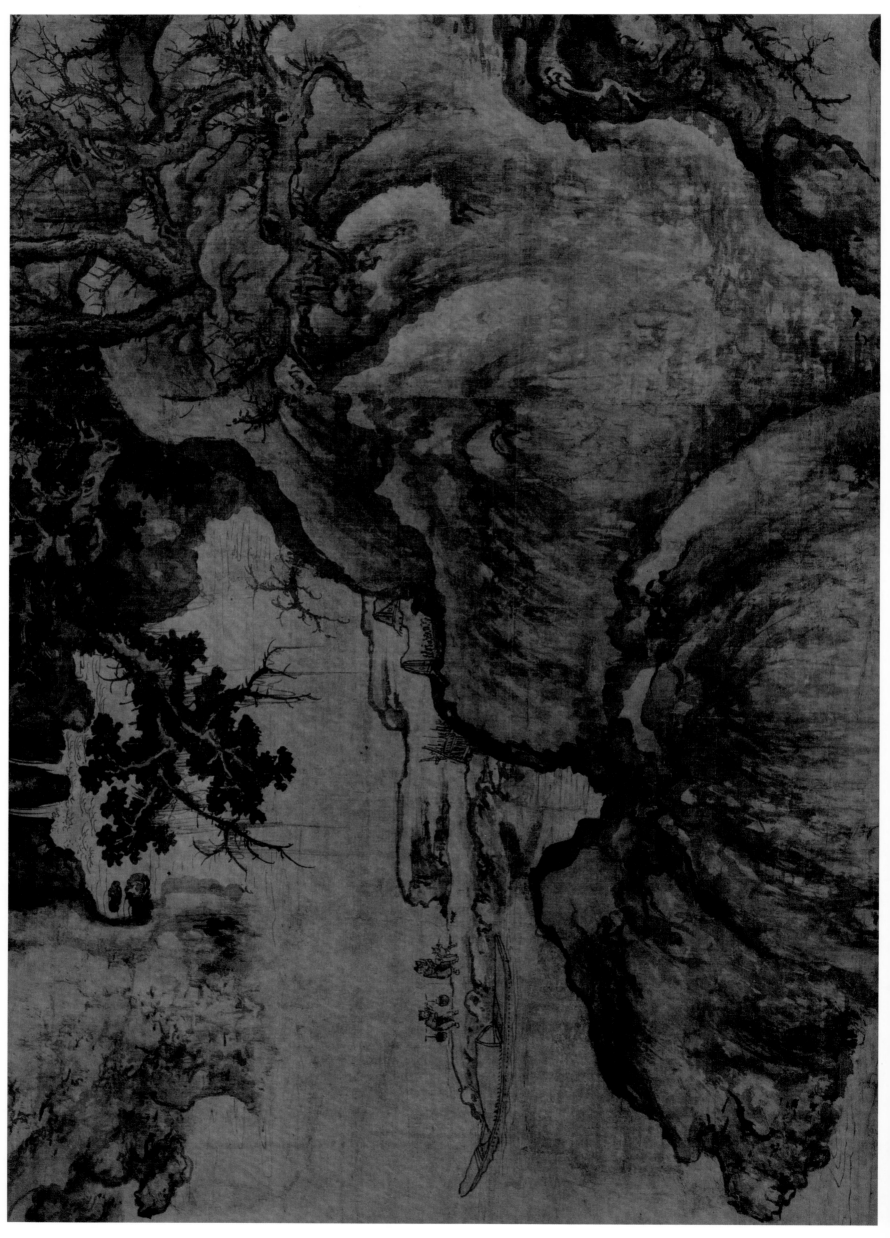

逆锋皴笔，用拇指和中指滚动笔干。用破墨法，以浓破淡。

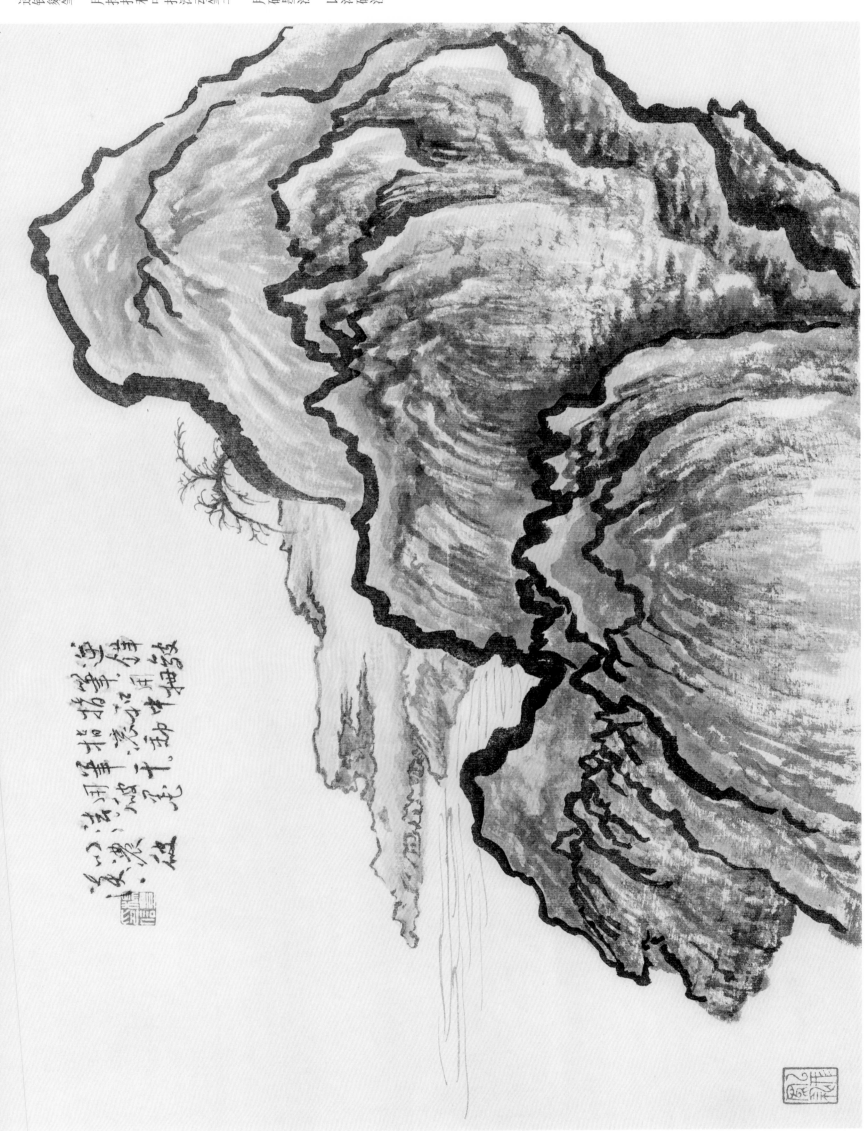

7

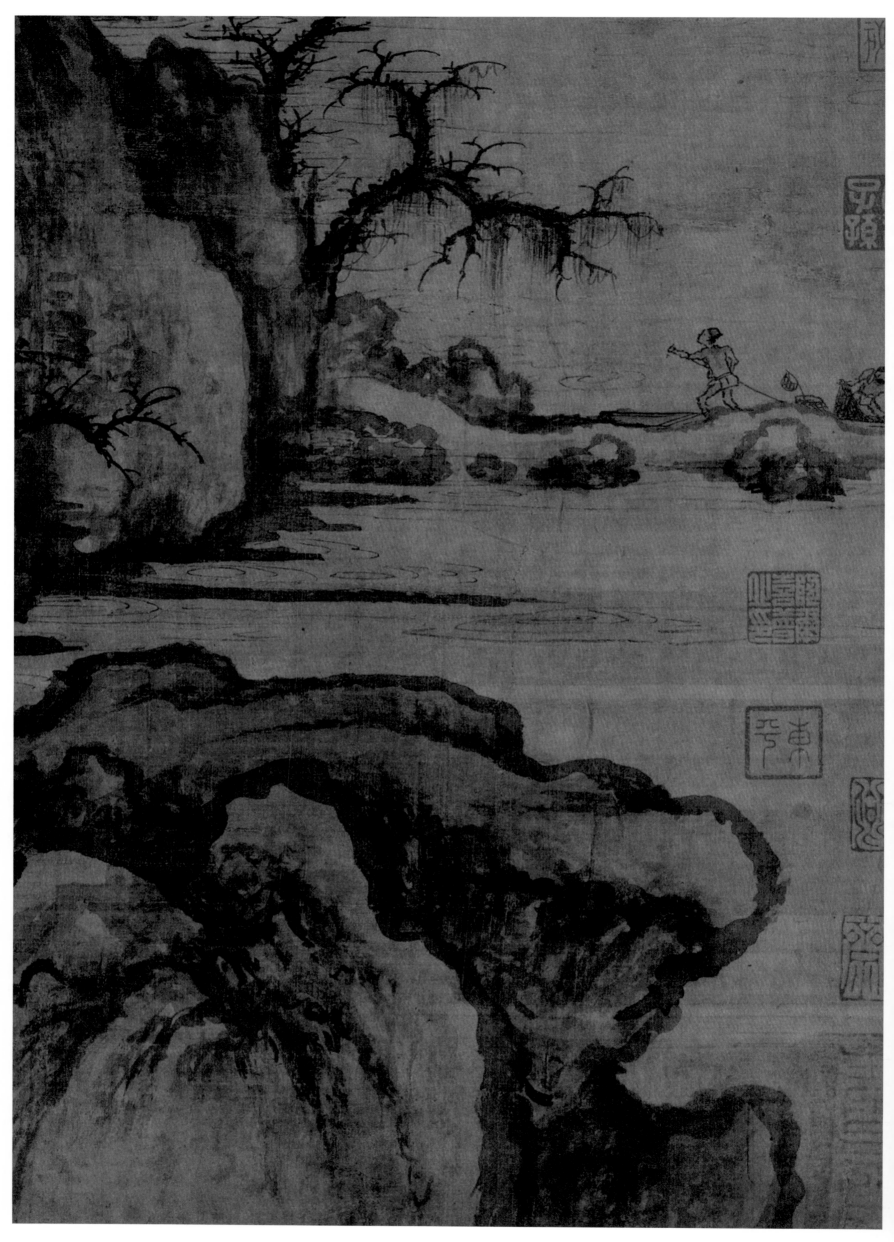

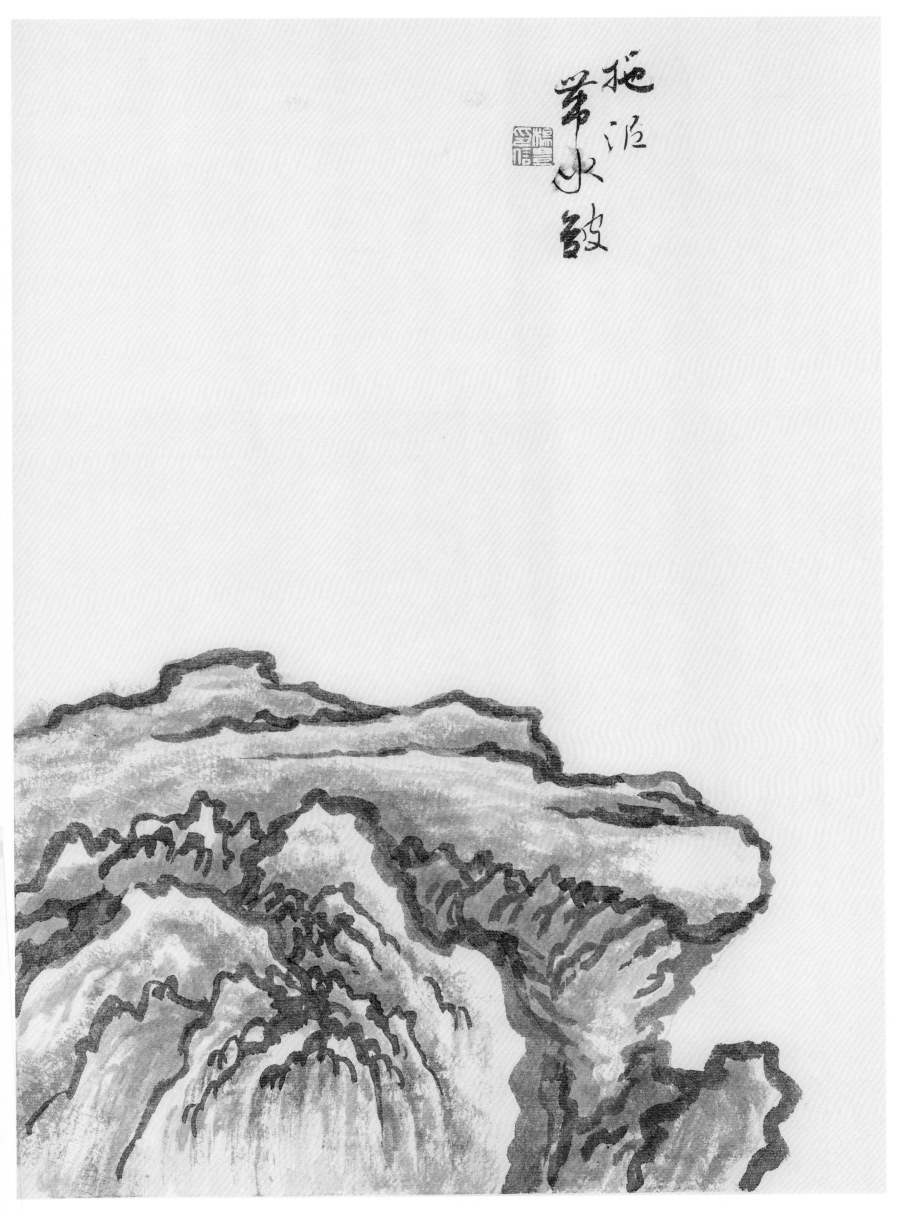

拖泥带水皴

二、画树

1. 枯树：

勾：中锋运笔，圆中带方。先画树干，再画根和枝。先出中枝，再出细枝。前后左右的出枝要有条有理，依势而长。

皴擦：中锋，略带侧锋，用力按下，皴擦并用，笔笔之间相互交搭，长短须相间，皴笔要相互错落。

点：树上苔点，多为增添丛树的葱郁之感。点时注意轻重疏密和快慢节奏，忌平板。

染：按照树干的肌理、结构渲染，毛笔水分饱满，一次或多次染完。

2. 鹿角树：树枝朝上称"鹿角"。"鹿角"出枝秀丽挺拔，顺势而长，笔笔生发。下笔须从容肯定，若滞拖犹豫，树枝则显呆板，从而失去其生命力。

3. 蟹爪树：树枝朝下称"蟹爪"。"蟹爪"出枝挺健，笔笔带有"回锋"之意。画时须注意枝与枝之间的空白、疏密，出枝要有节奏。以饱满的淡墨画之，表现早春之树烟雨朦胧之感。

4. 点叶树：点叶用"攒三聚五"法则，紧抱树身，内紧外疏，一组一组地画，忌刻板平面地点。郭熙曰："以笔端而注之。"此处"注"字可窥宋人用水之妙。用墨须饱满，下笔须沉着。

5. 丛树：画丛树要用相间法，依山势高低错落，远近相映，特别是树根要交代清楚，连绵向远处延展。

6. 松树：首先勾画主干，然后树干加皴，最后再加细枝，添加松针。勾树干以中锋用笔，略带侧锋。松树皮呈鱼鳞状，依松树结构依势而长。松叶攒针，紧抱细枝，按松枝生长，数十笔成为一组，每组排列须有聚有散，忌均匀呆板。

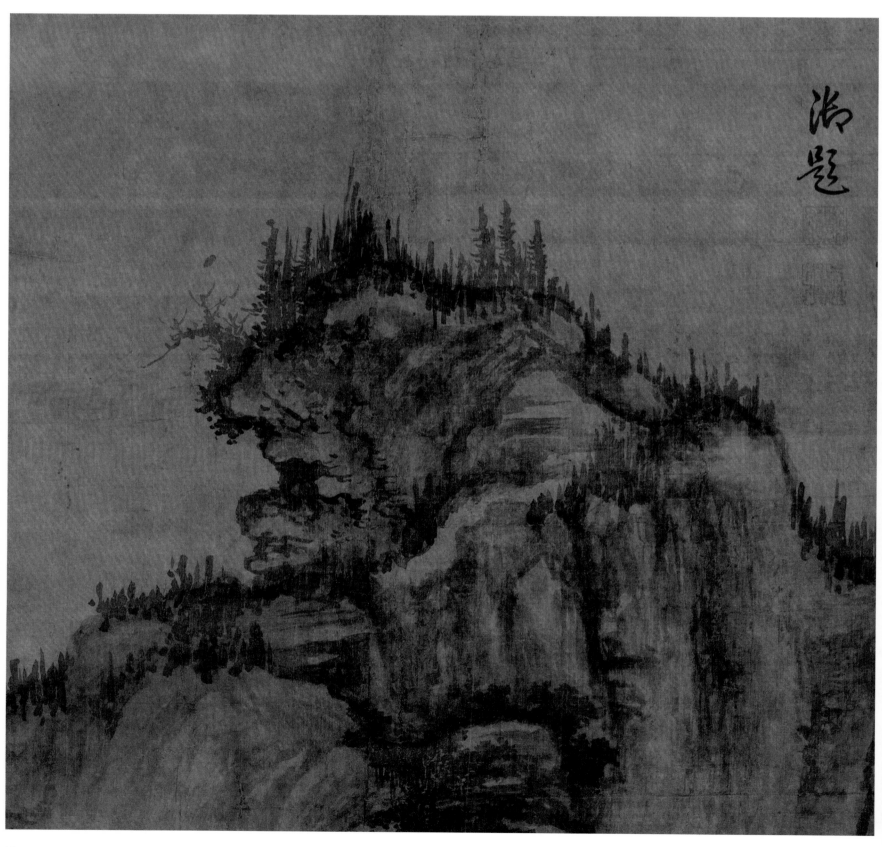

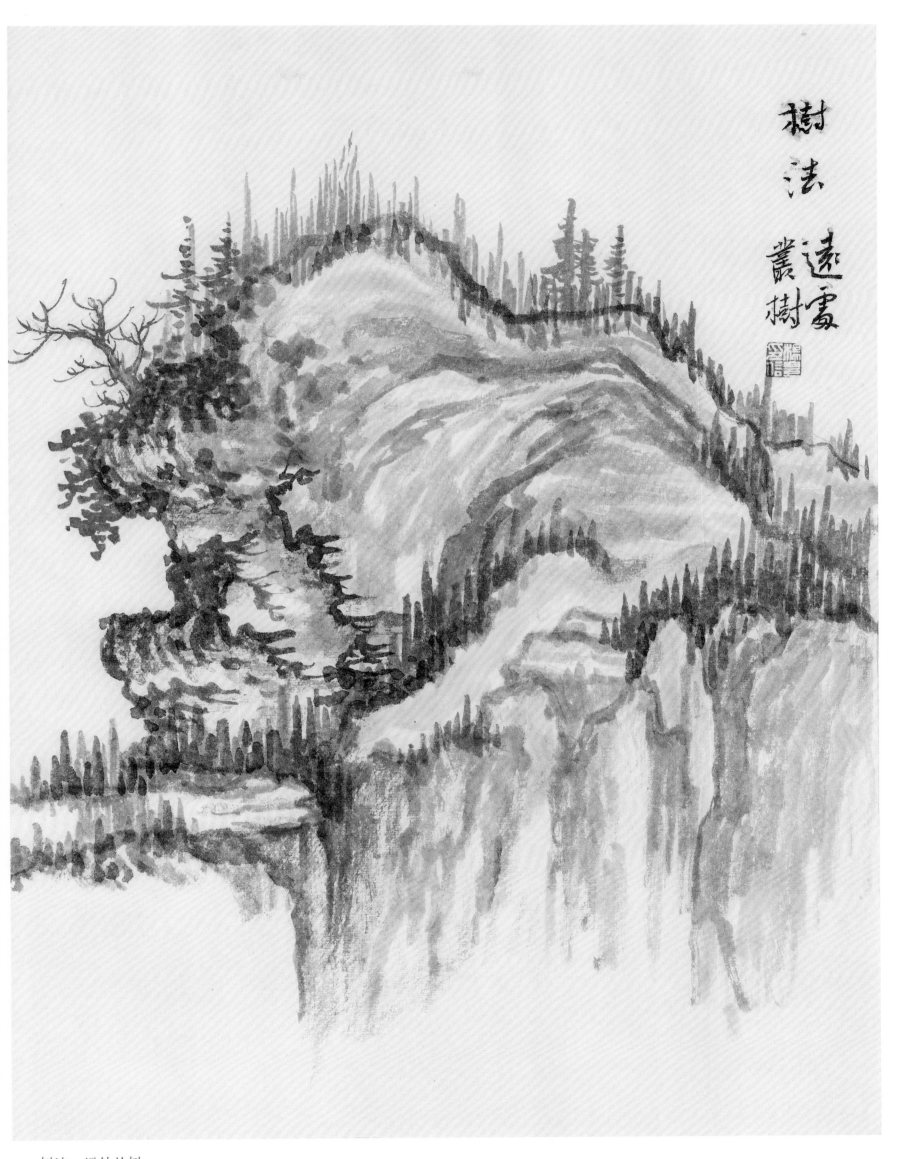

树法：远处丛树

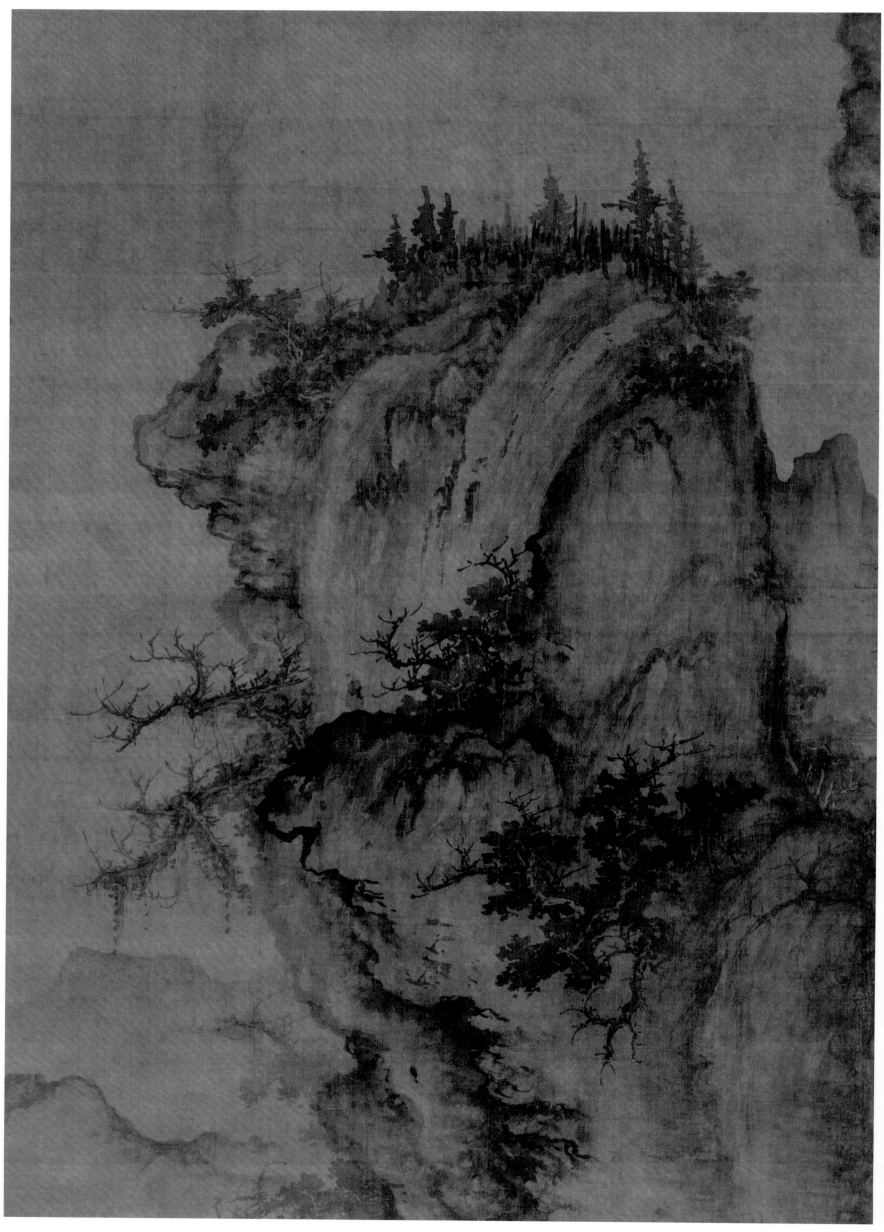

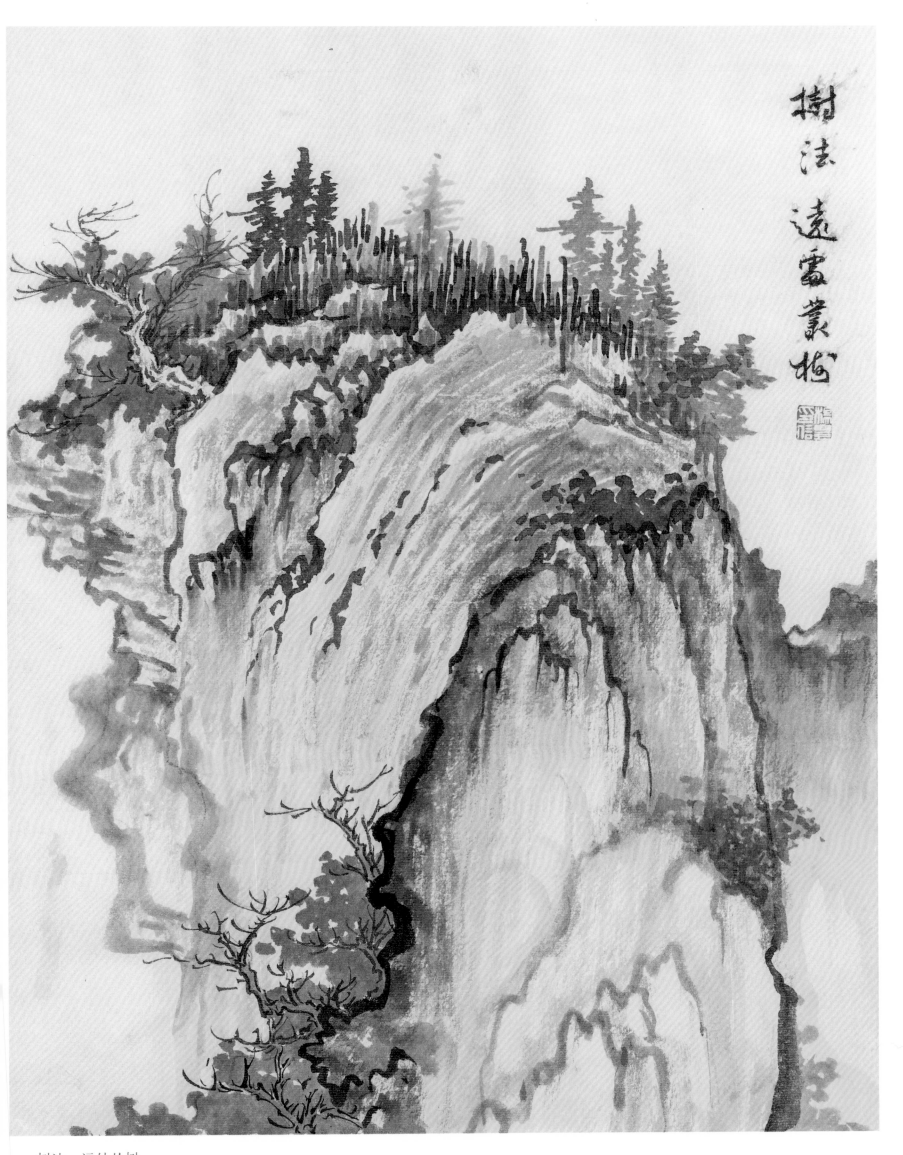

树法　远处丛树

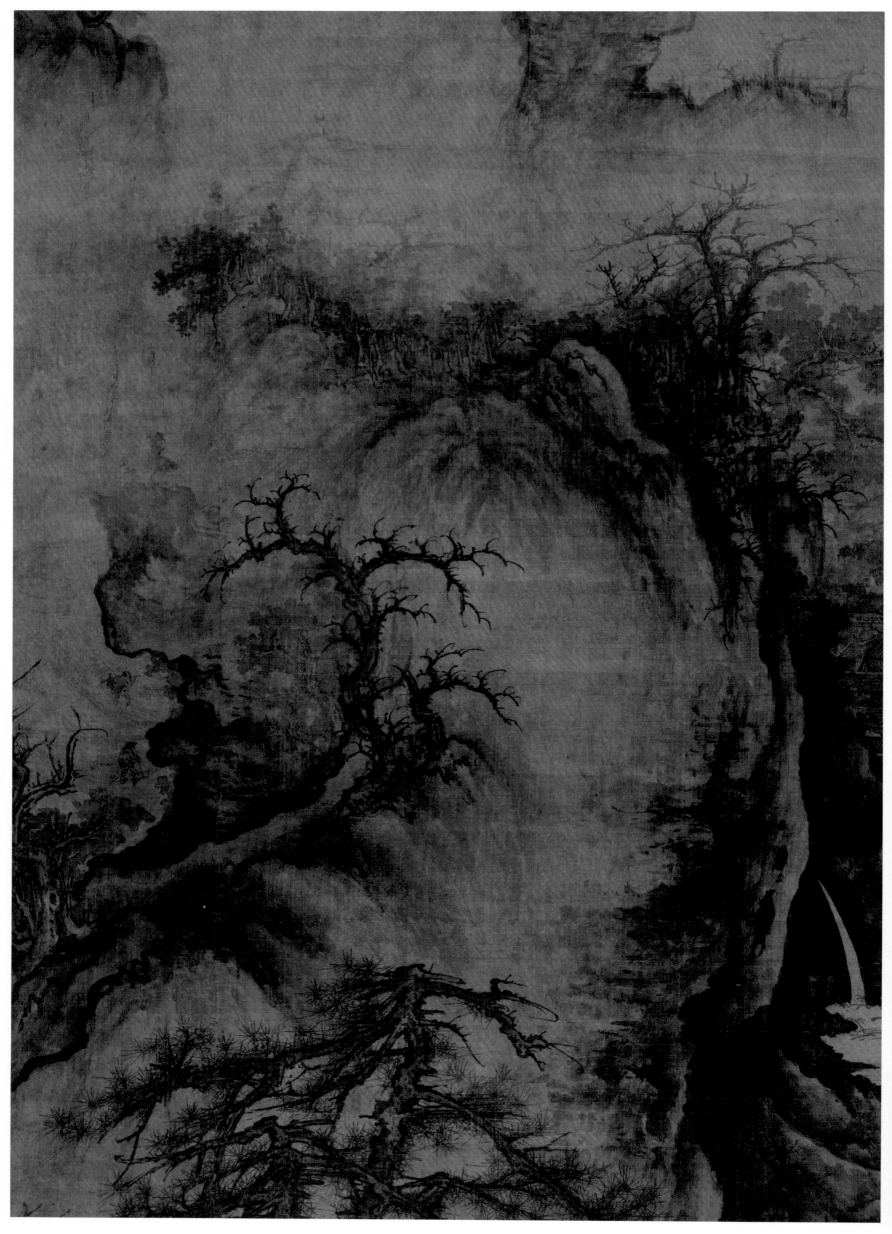

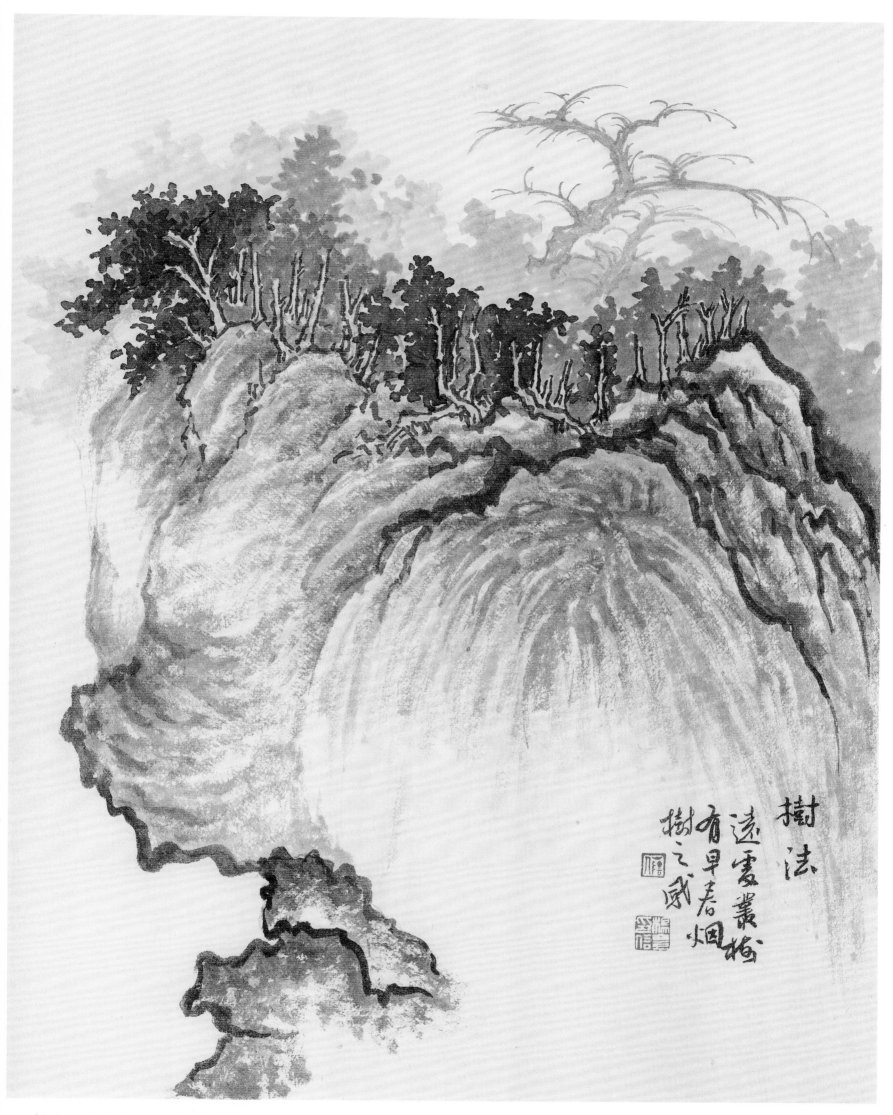

树法：远处丛树有早春烟树之感。

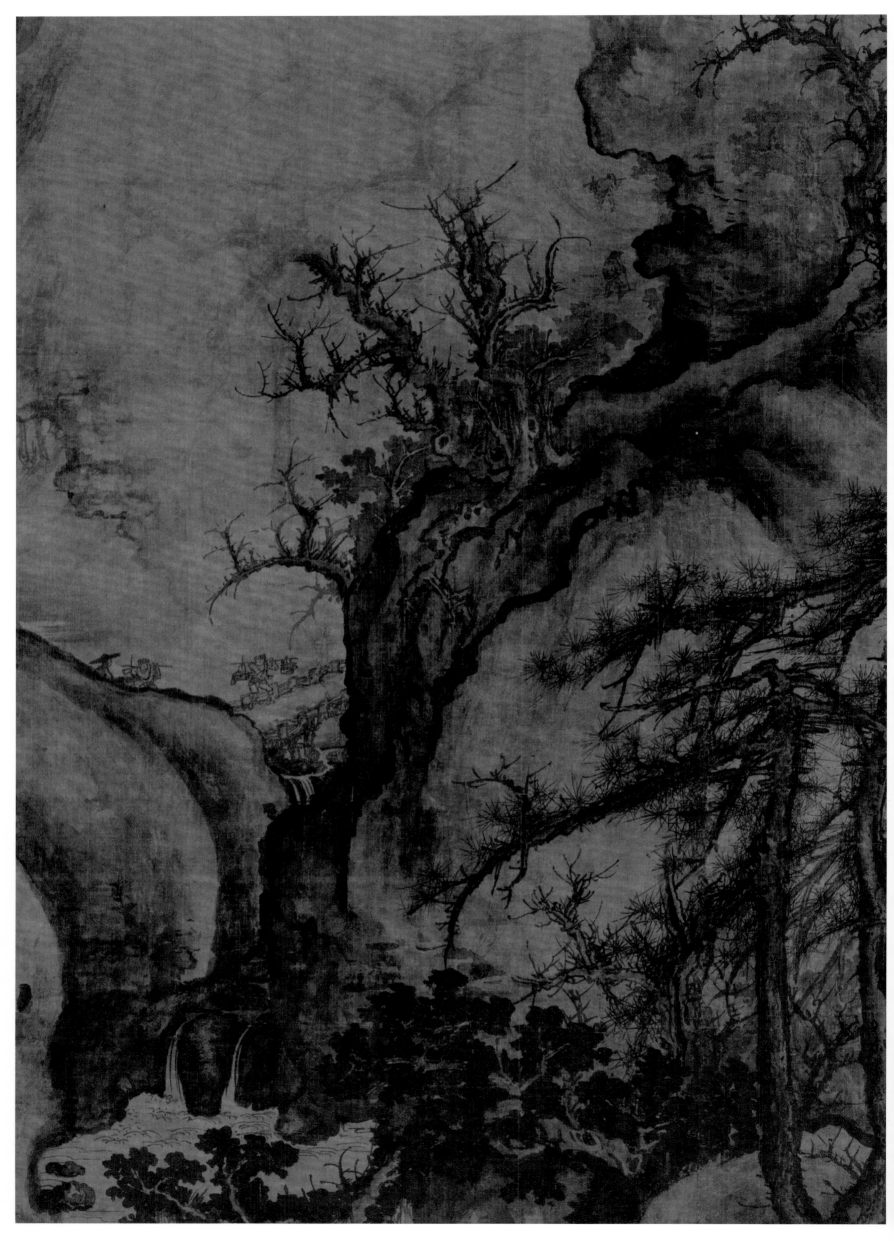

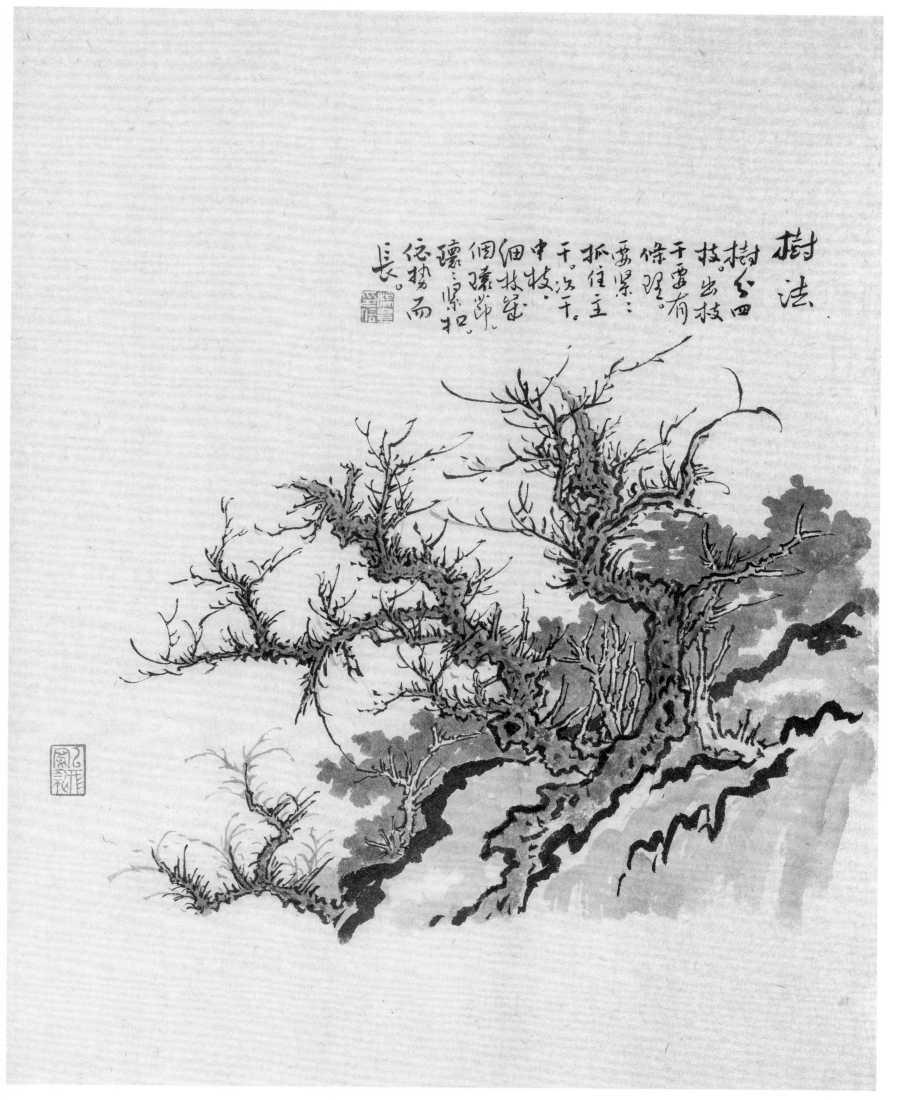

树法：树分四枝，出枝干要有条理。要紧紧抓住主干、次干、中枝、细枝几个环节。环环紧扣，依势而长。

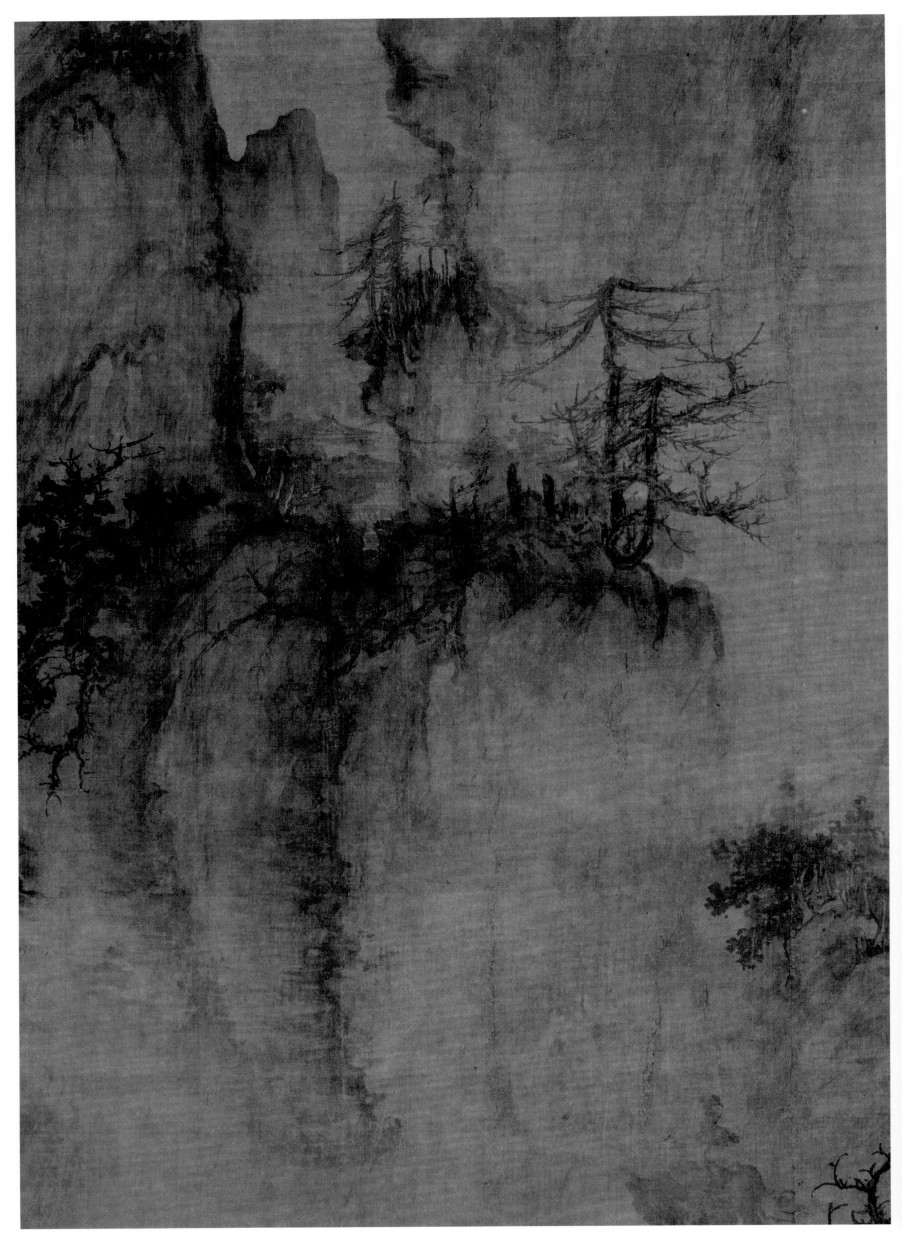

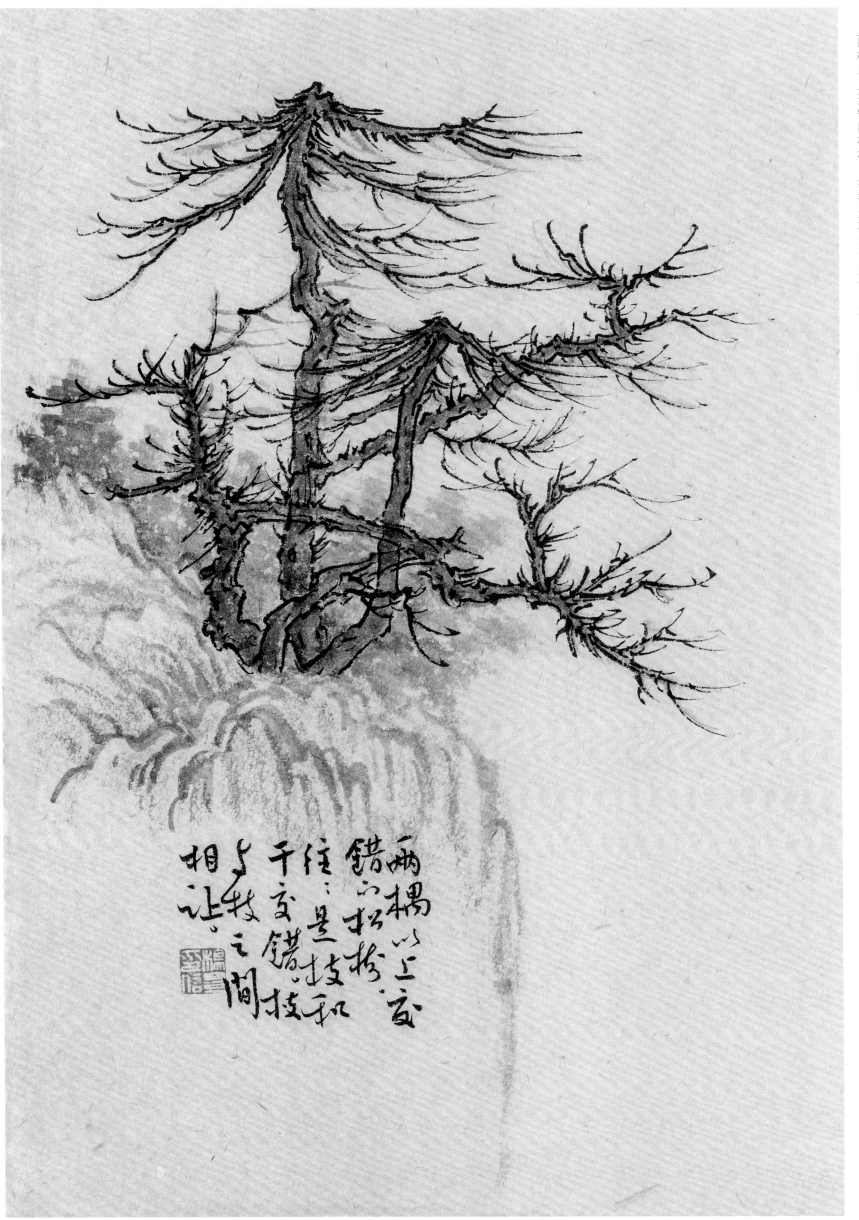

两棵以上交错的松树，往往是枝和干交错，枝与枝之间相让。

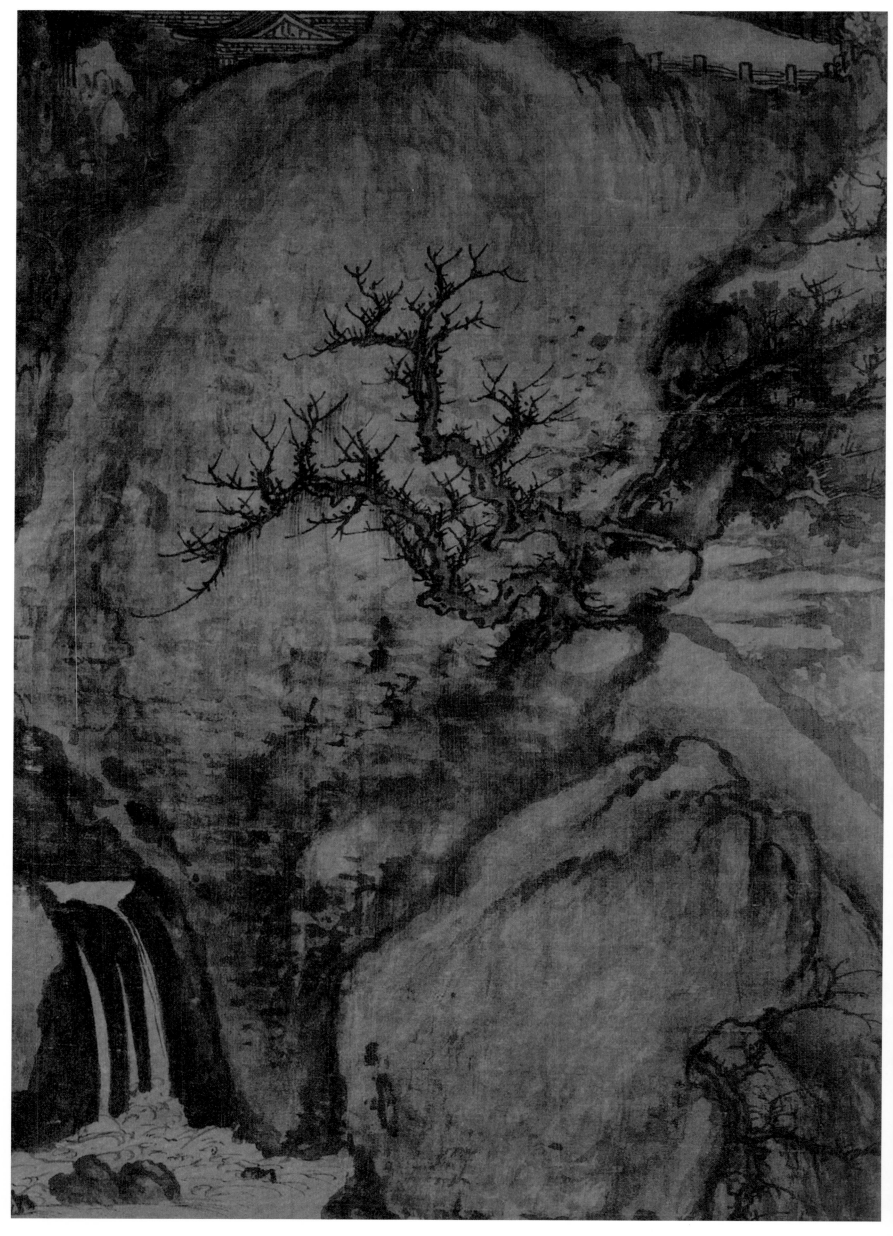

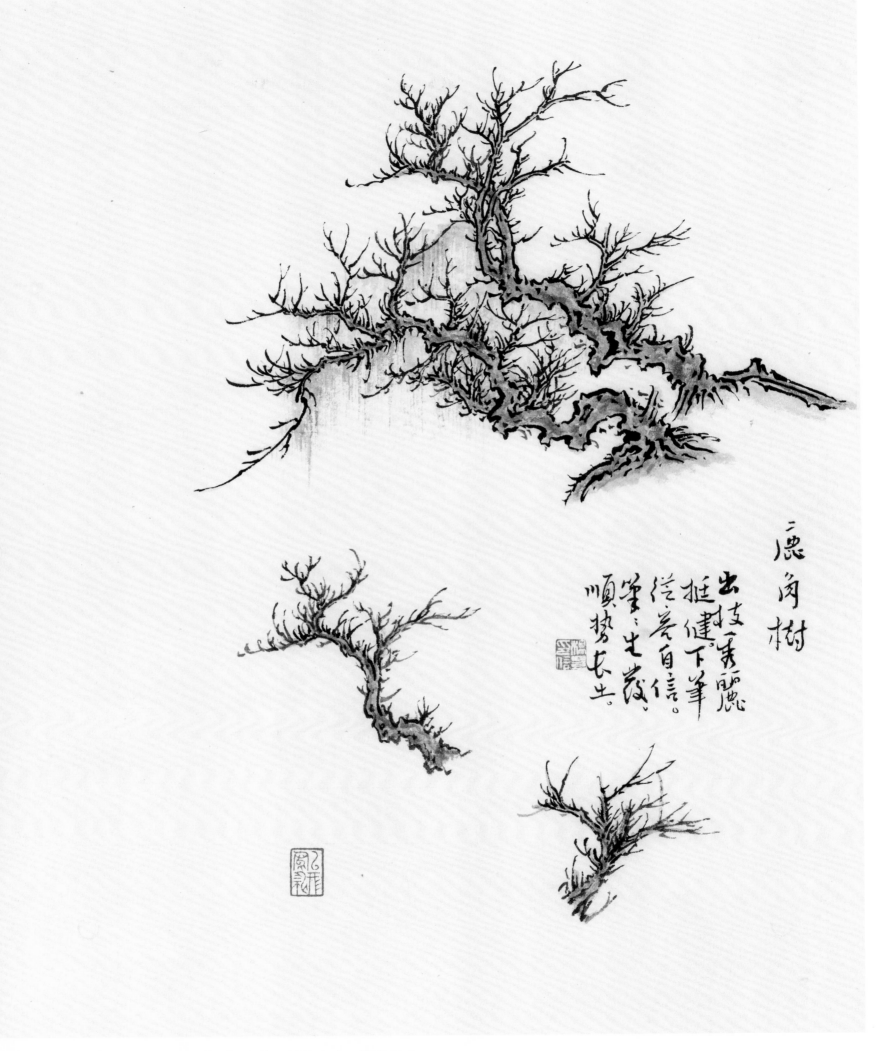

鹿角树

鹿角树：出枝秀丽挺健，下笔从容自信，笔笔生发，顺势长出。

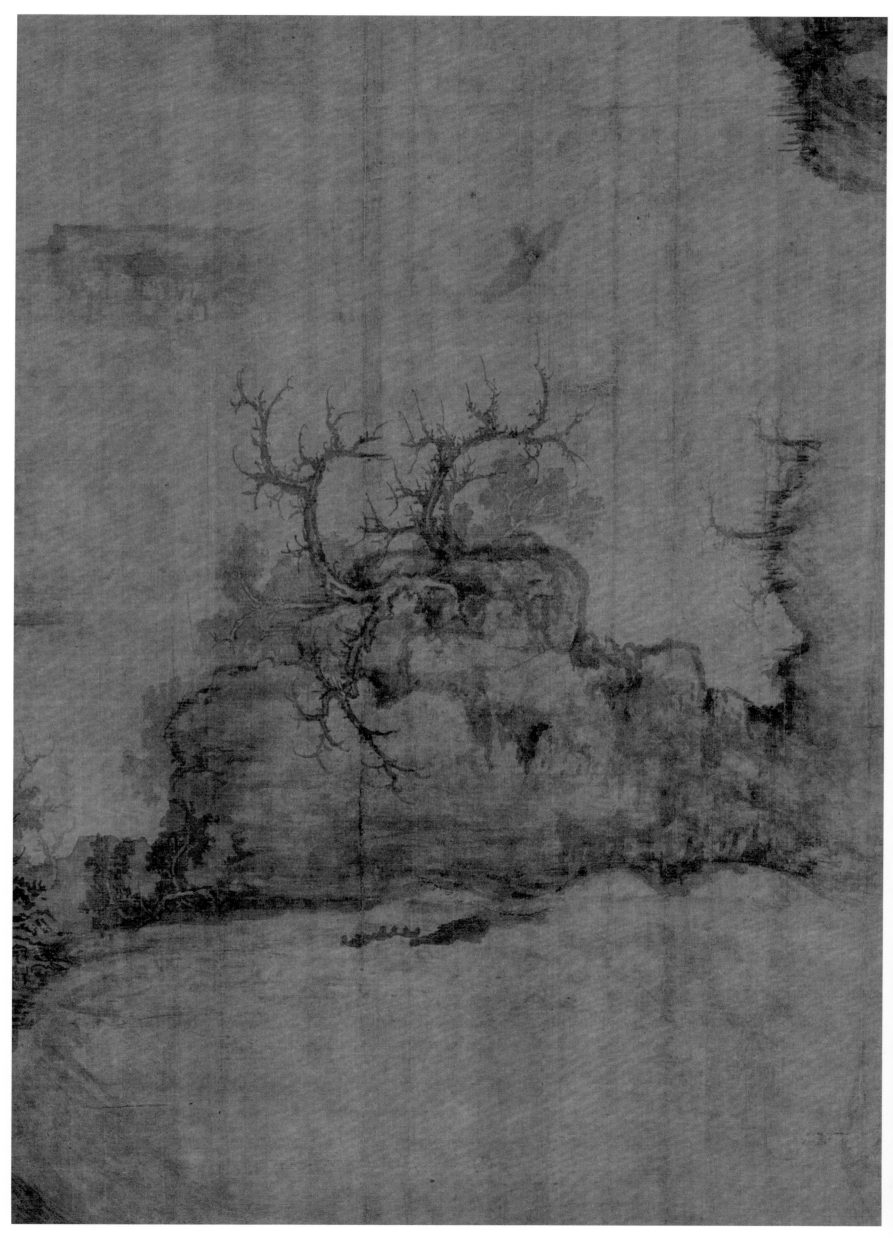

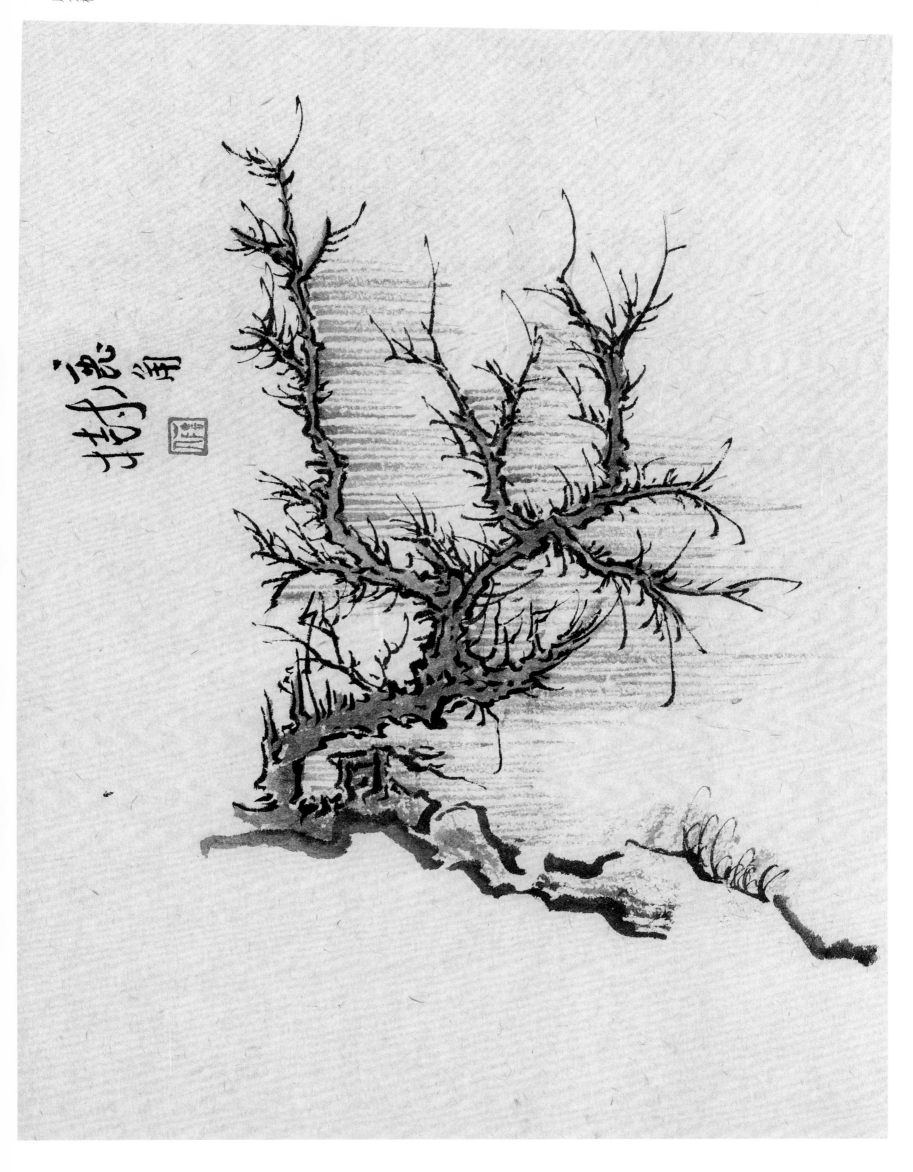

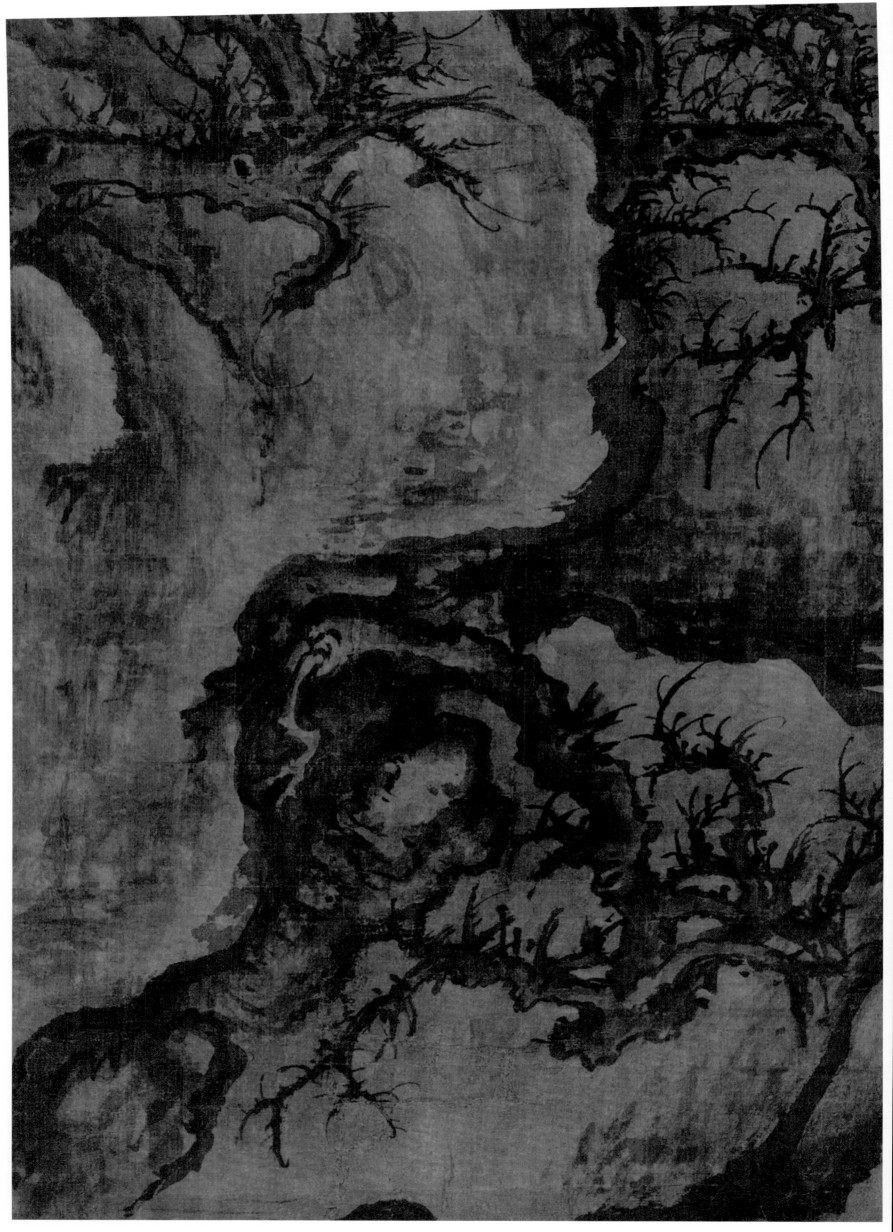

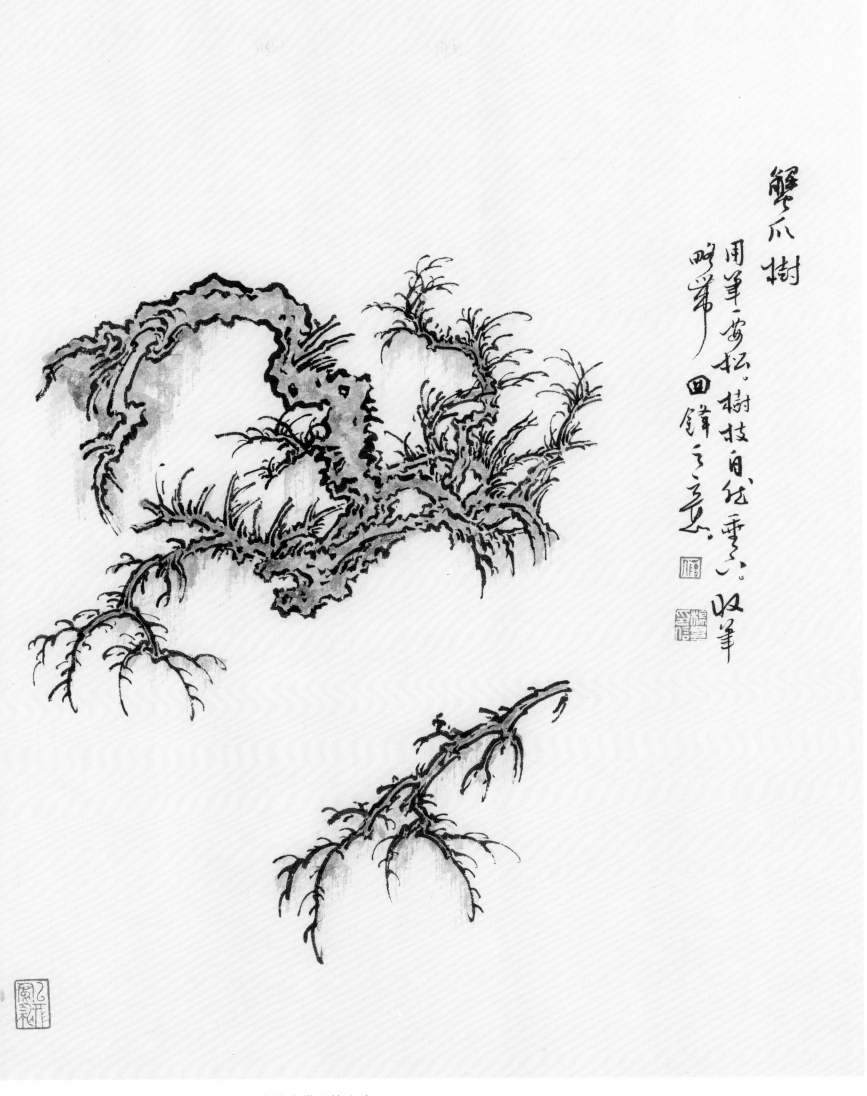

蟹爪树

用笔要松，树枝自然垂下。收笔略带回锋之意。

蟹爪树：用笔要松，树枝自然垂下，收笔略带回锋之意。

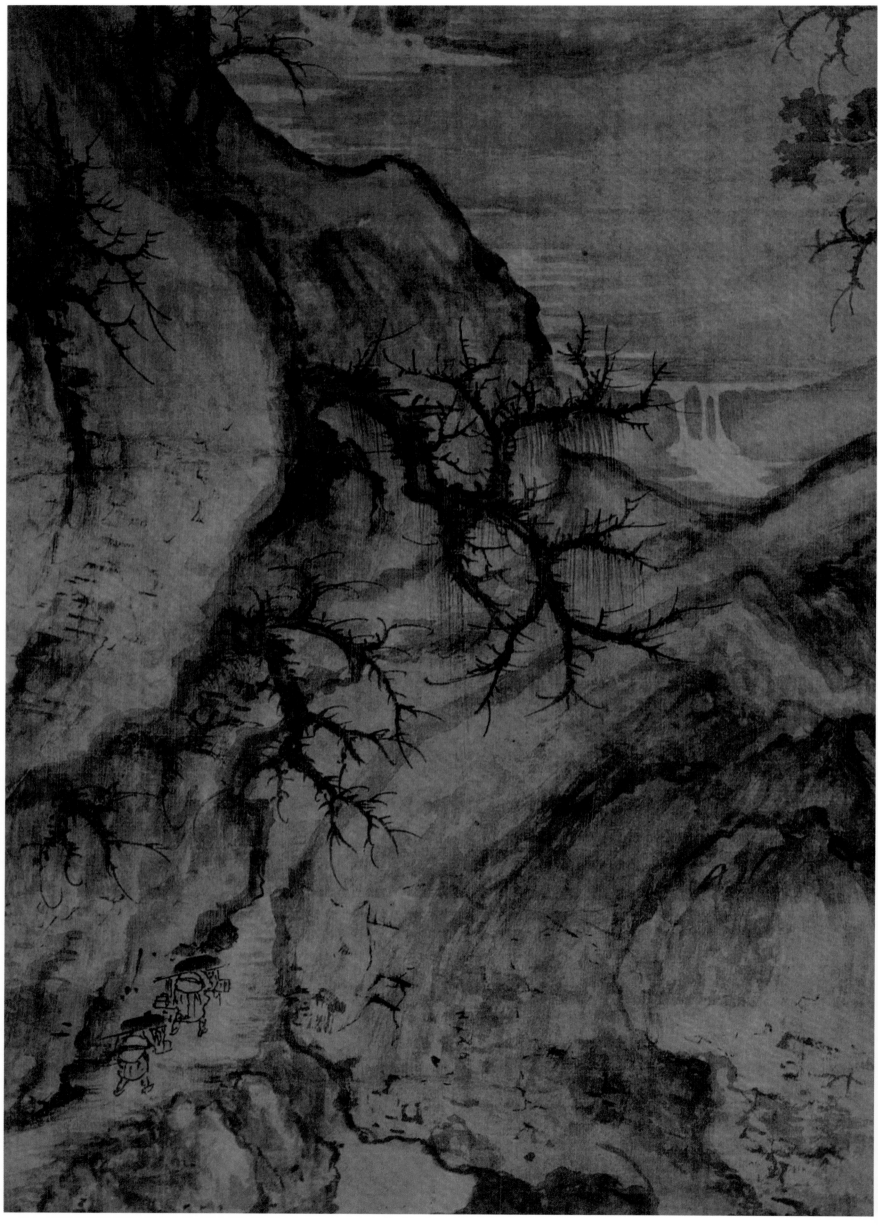

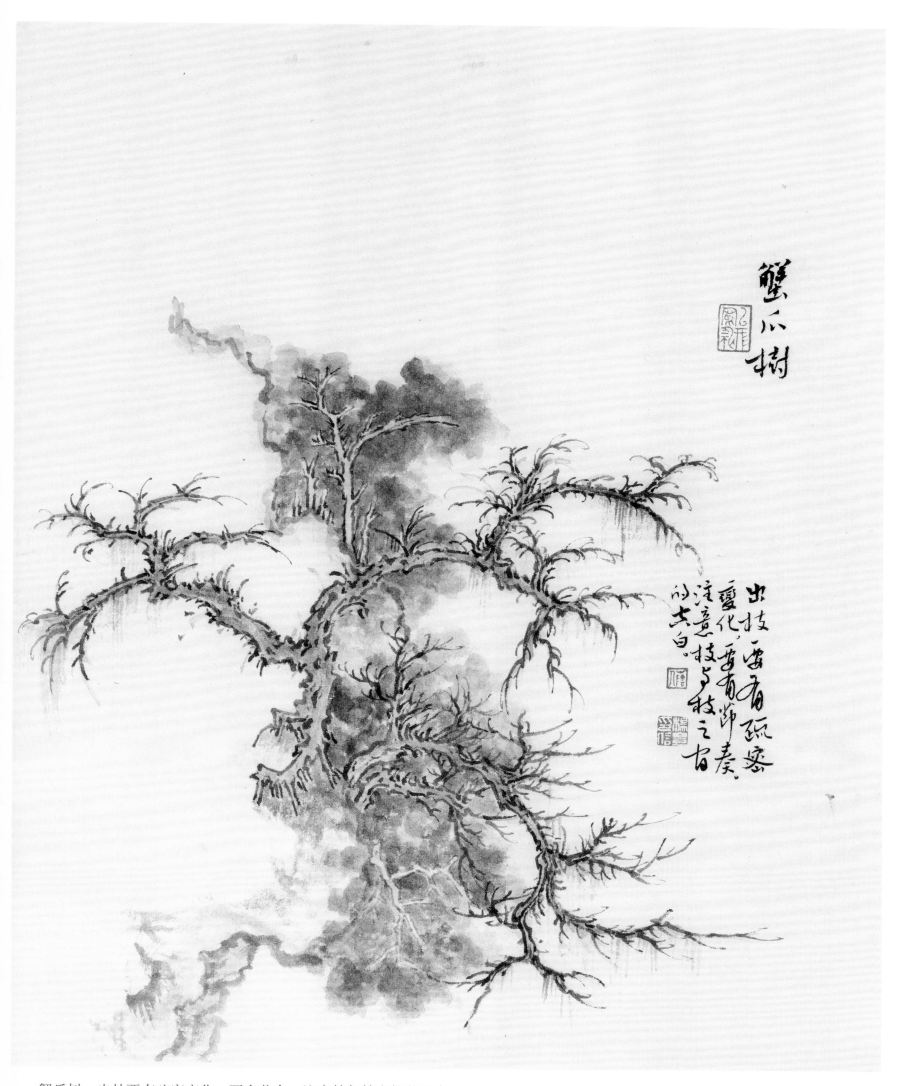

蟹爪树

出枝要有疏密变化，要有节奏。注意枝与枝之间的空白。

蟹爪树：出枝要有疏密变化，要有节奏。注意枝与枝之间的空白。

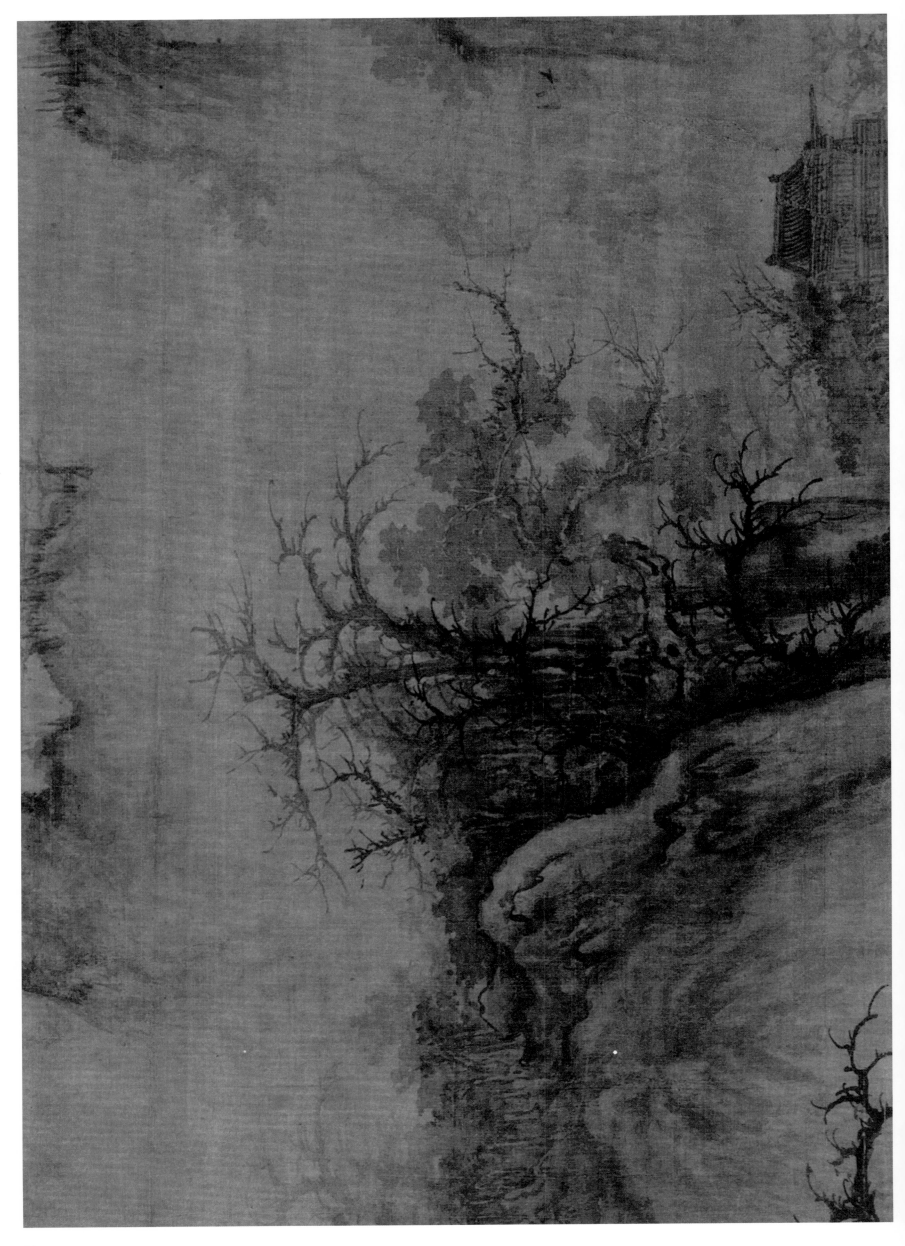

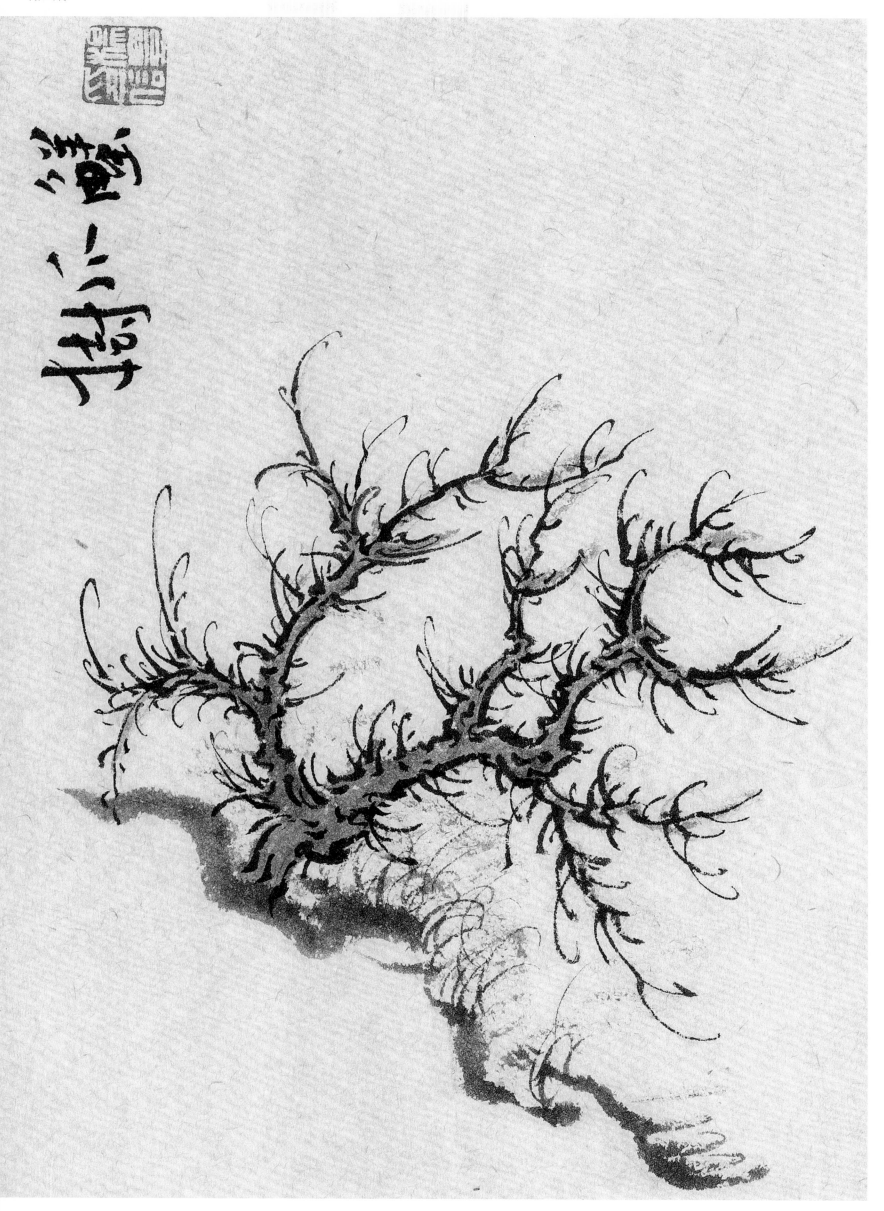

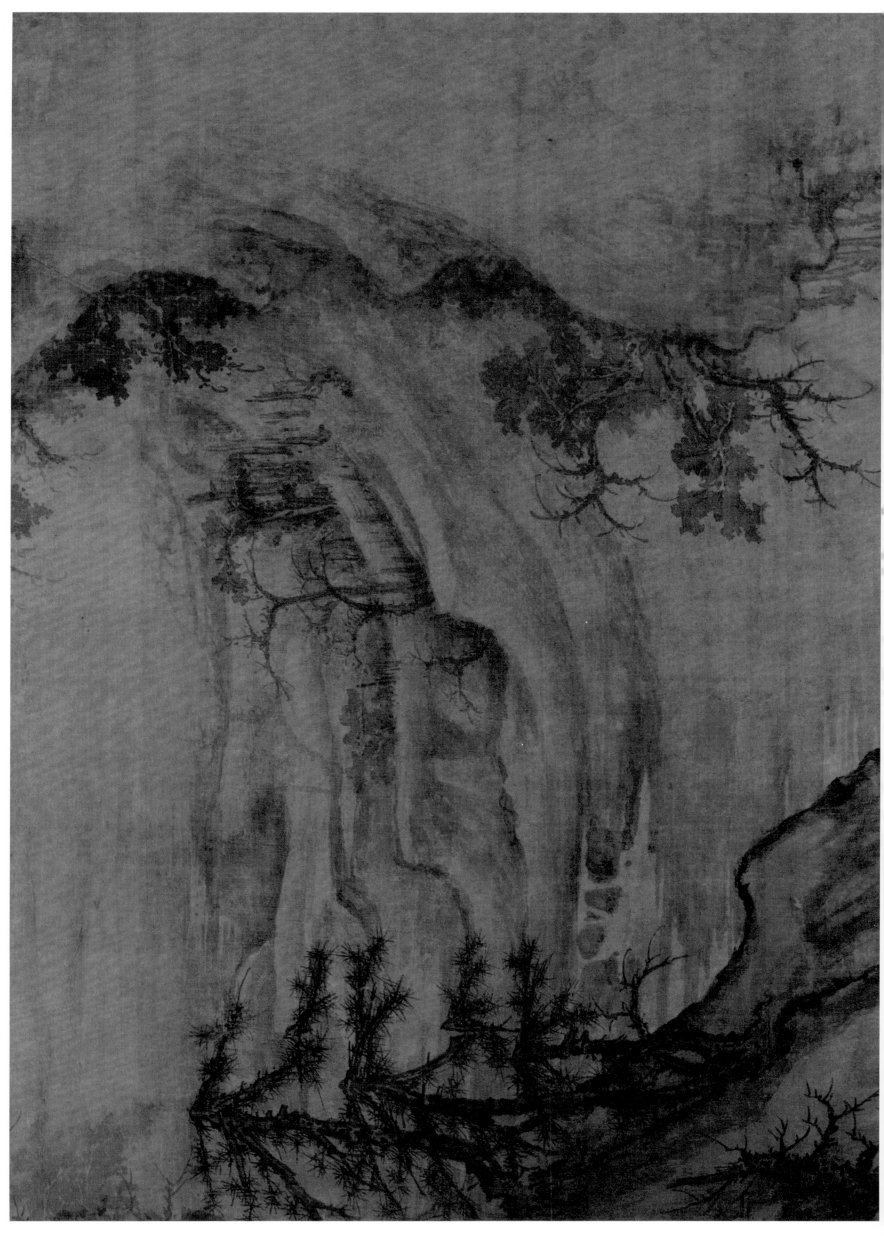

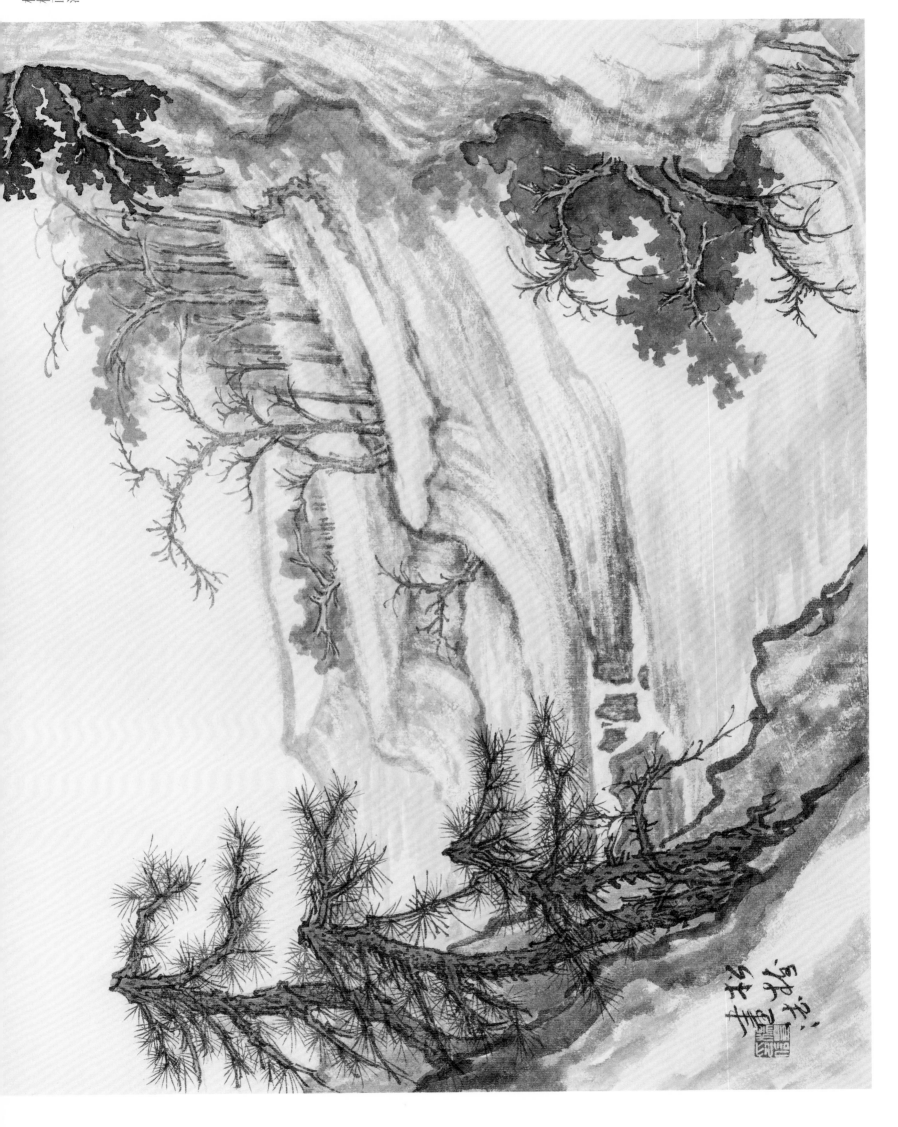

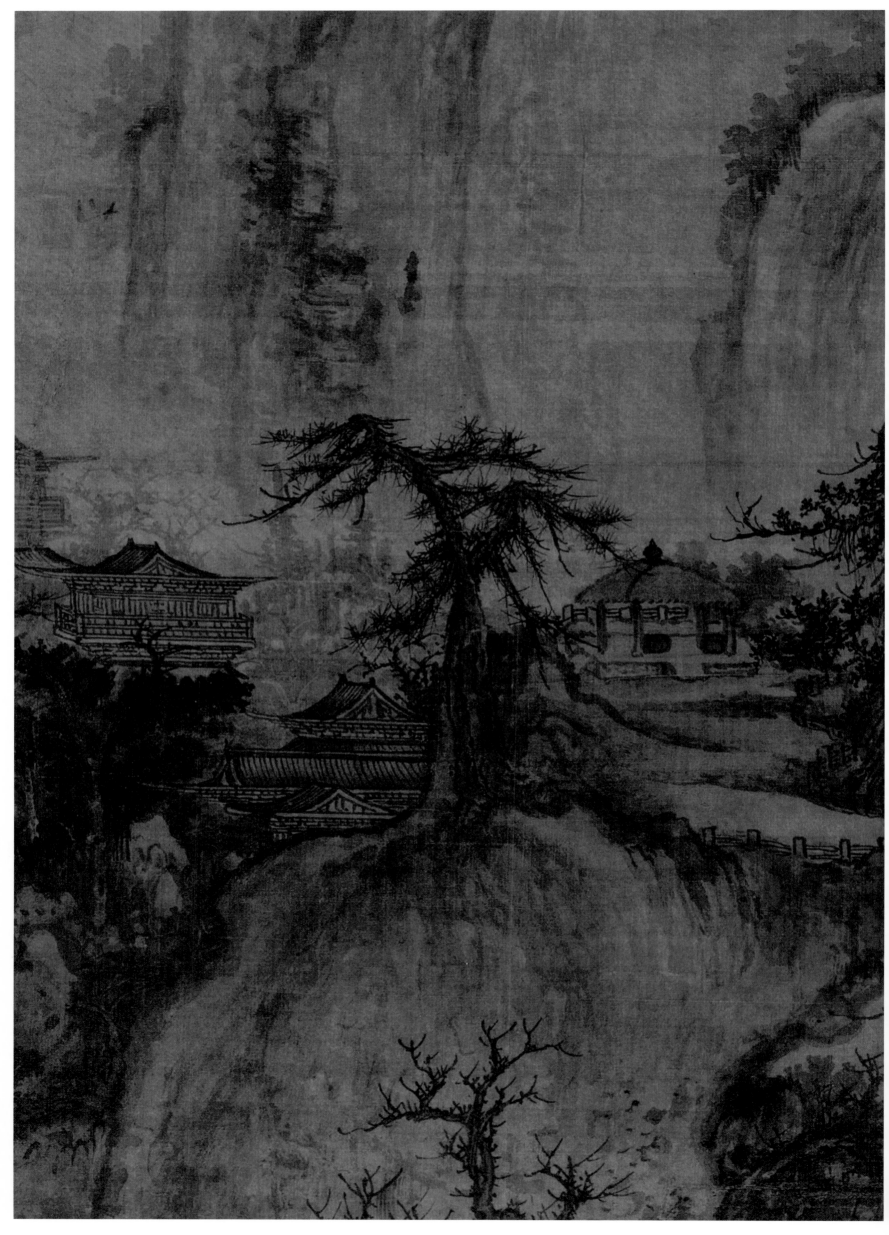

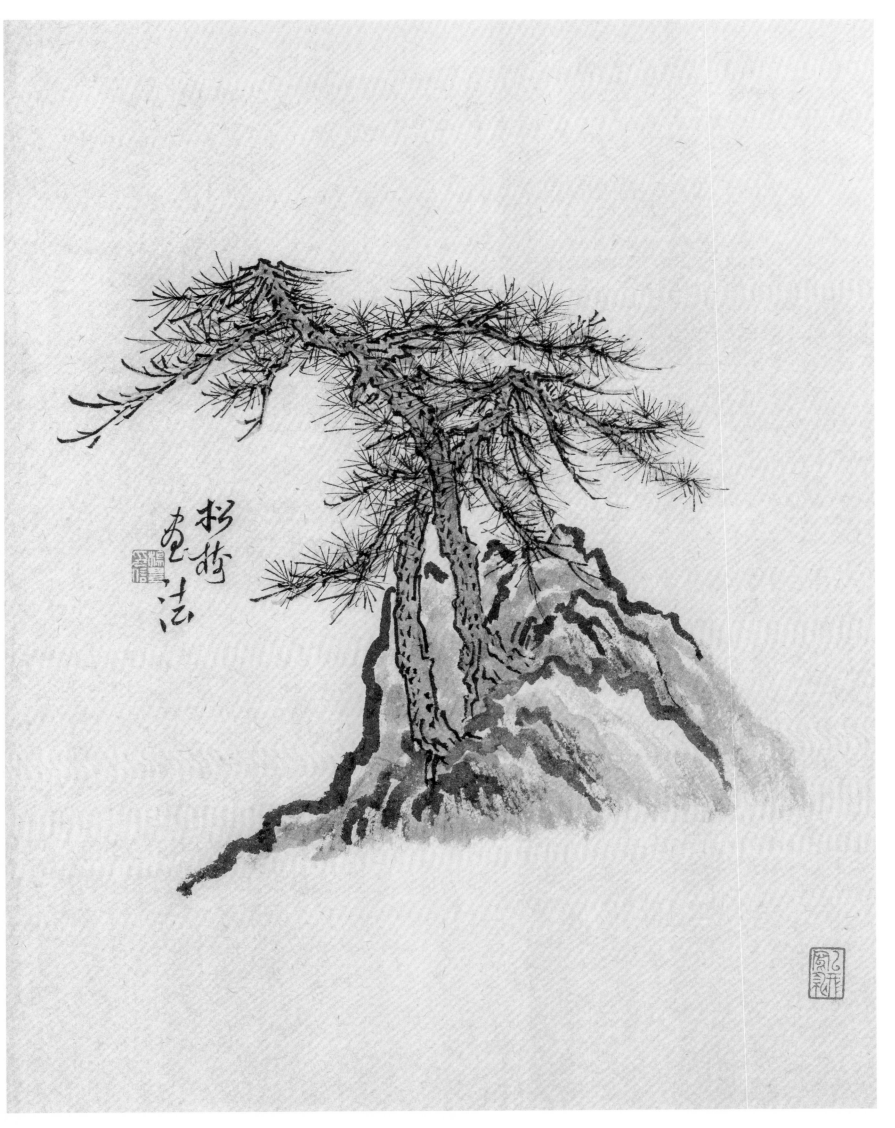

松树画法

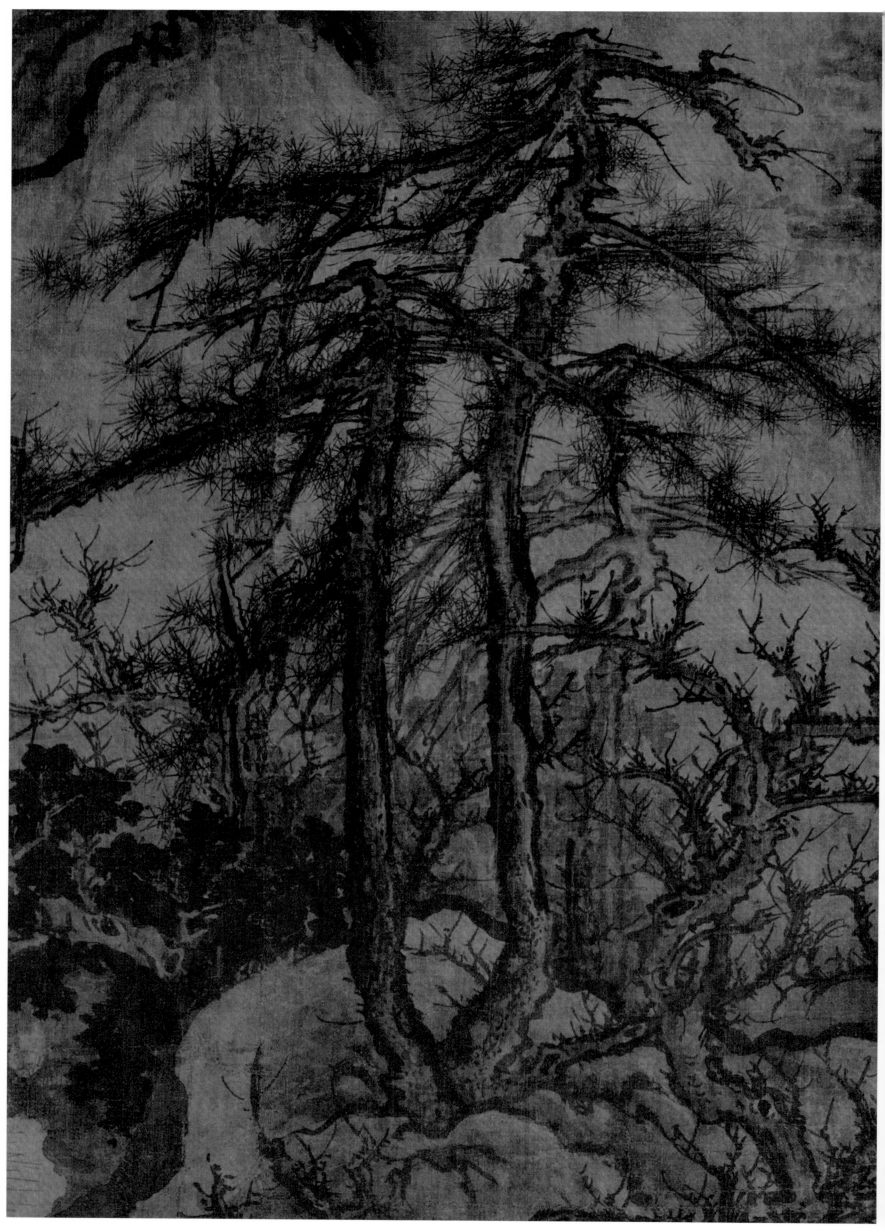

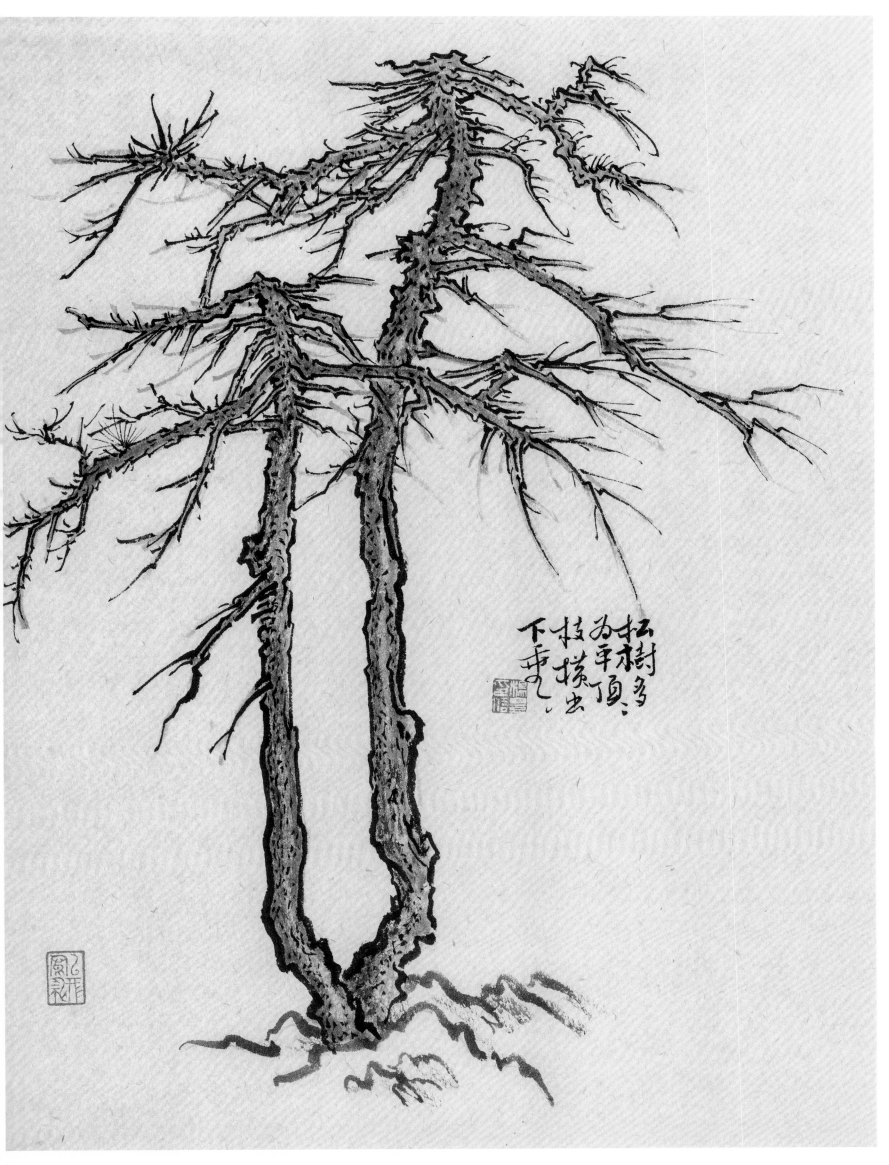

松树多为平顶，枝横出下垂。

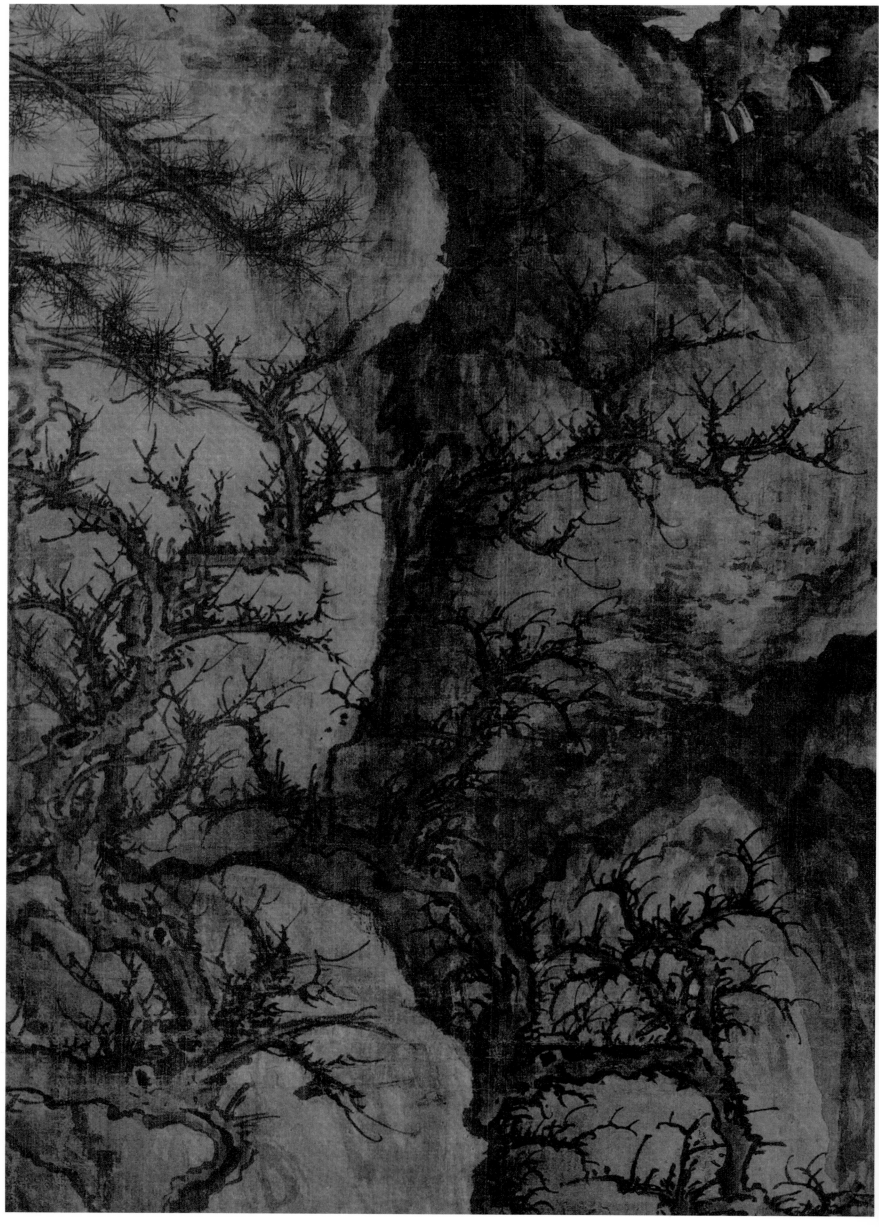

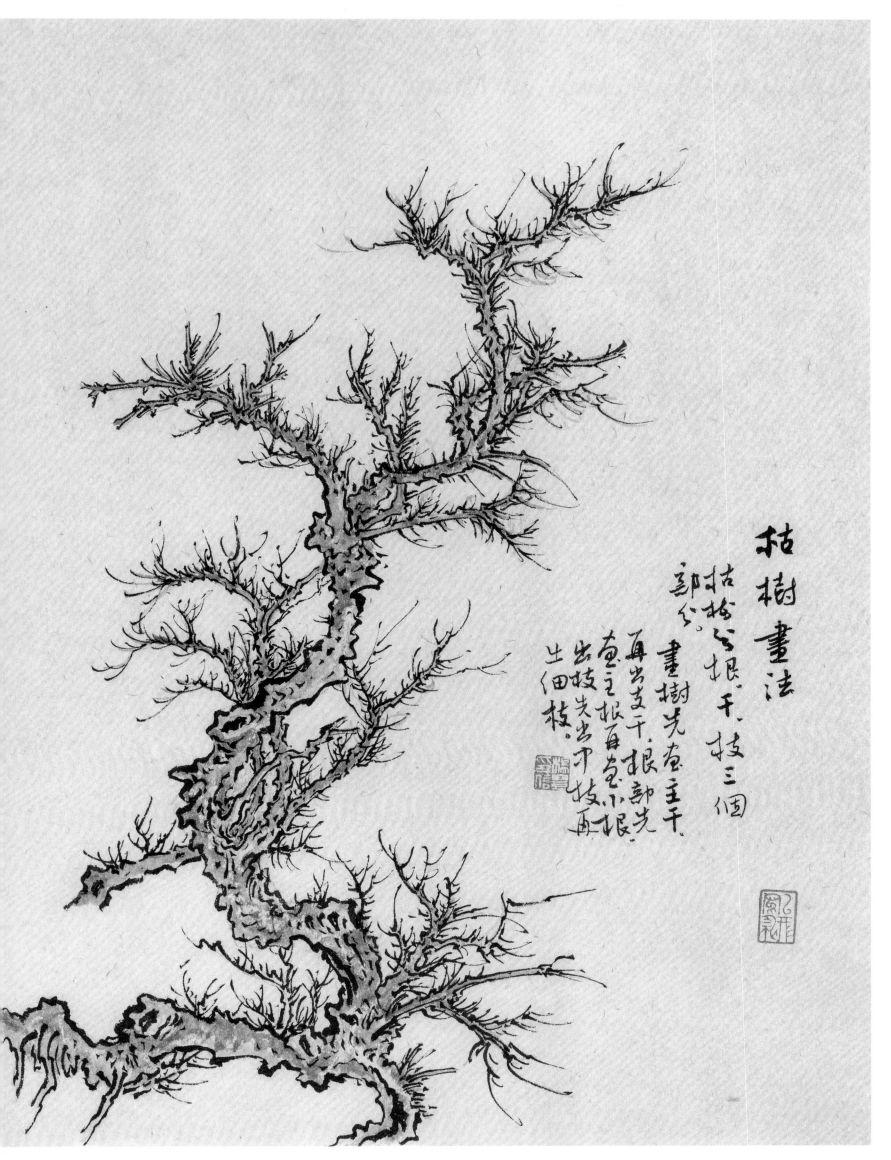

枯樹畫法

枯樹分根干枝三個
部分畫樹先畫主干
再出支干根部先
畫之根百毫小根
出枝先出中枝再
出佃枝

枯树画法：枯树分根、干、枝三个部分。画树先画主干，再出

支干、根部，先画主根，再画小根，出枝先出中枝，再出细枝。

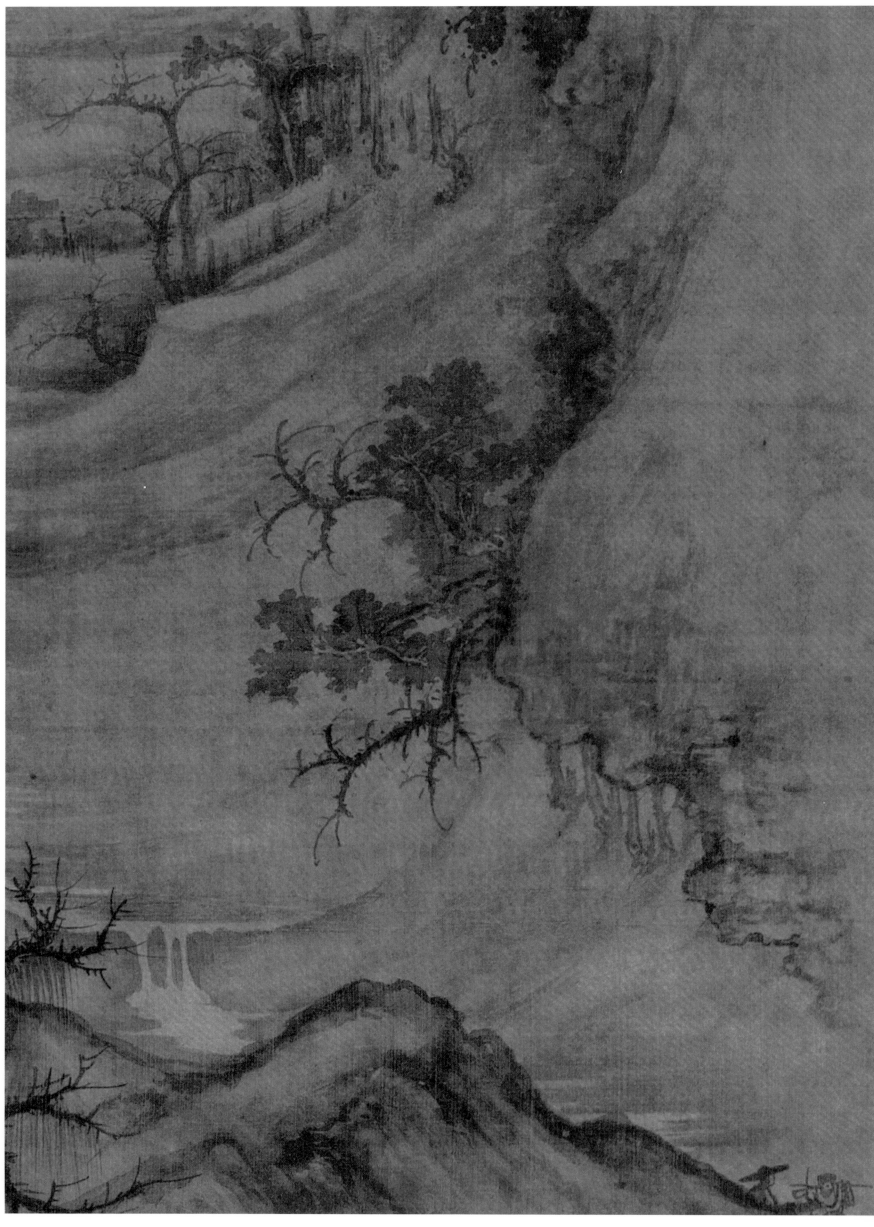

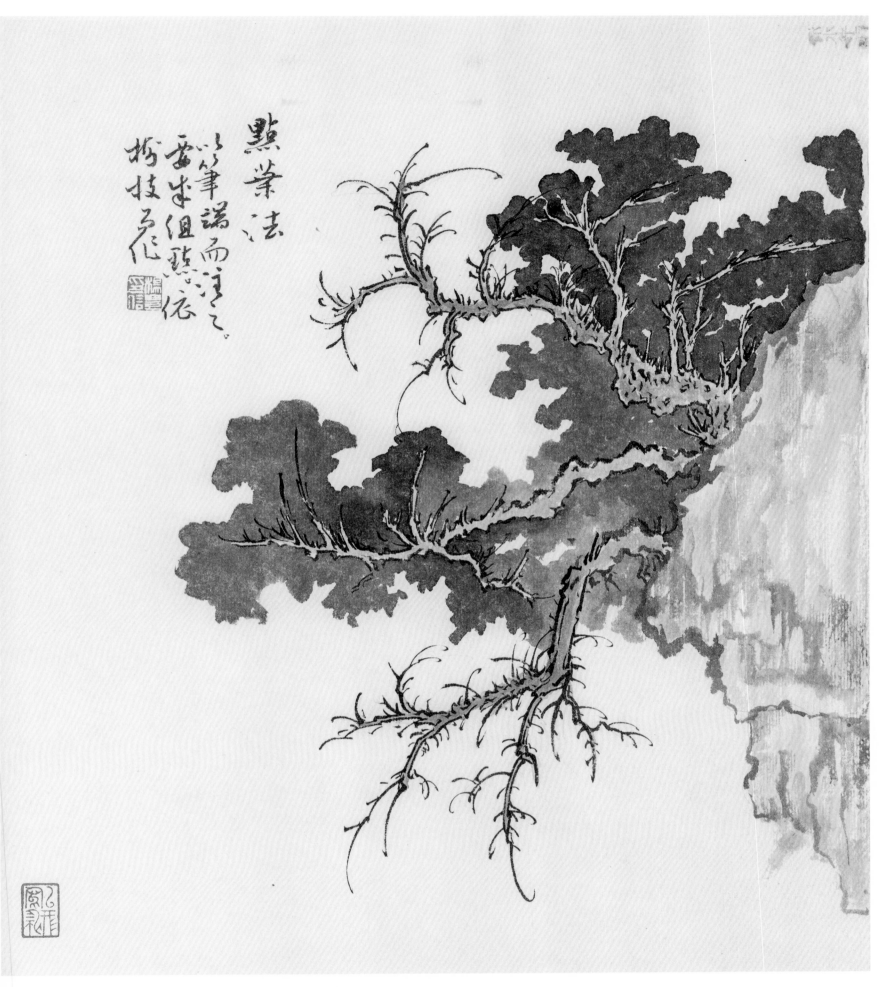

点叶法：以笔端而注之，要成组点，依树枝而作。

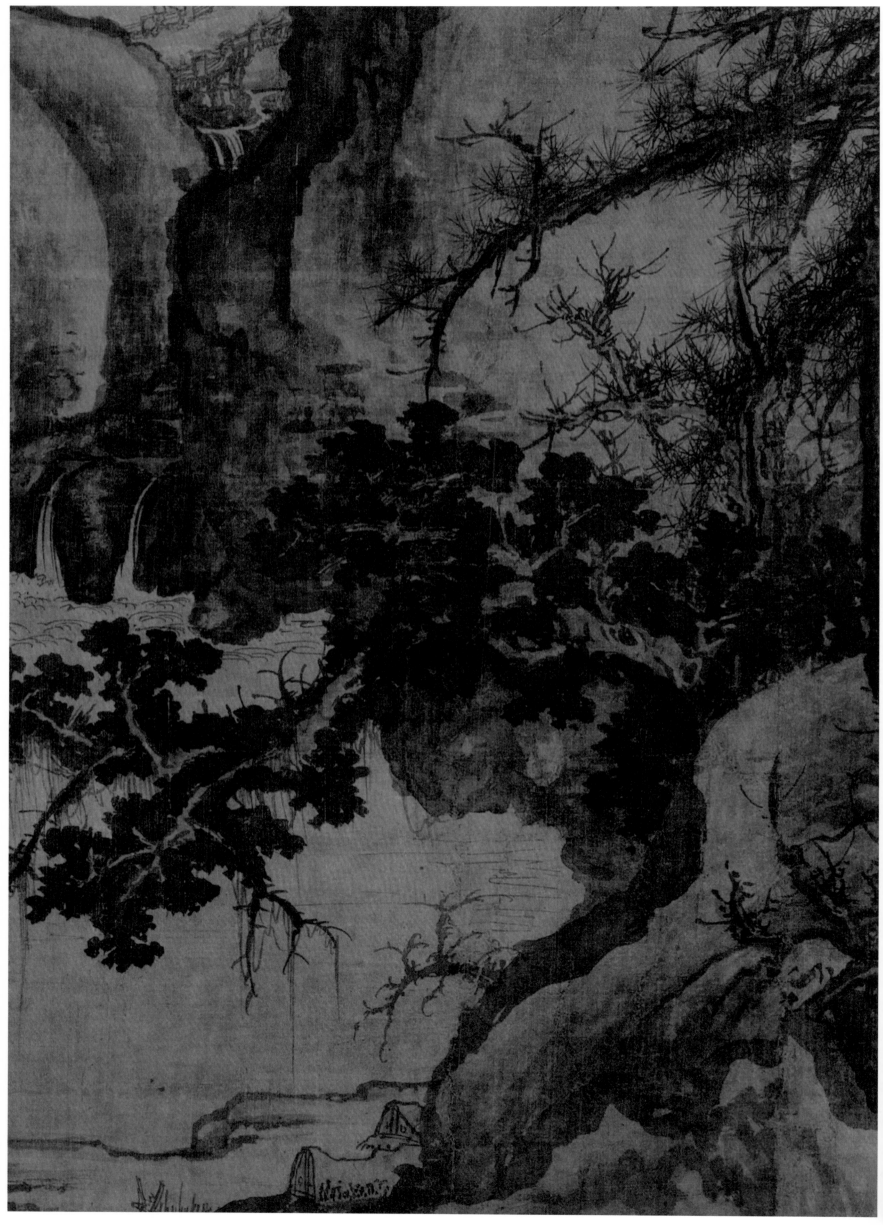

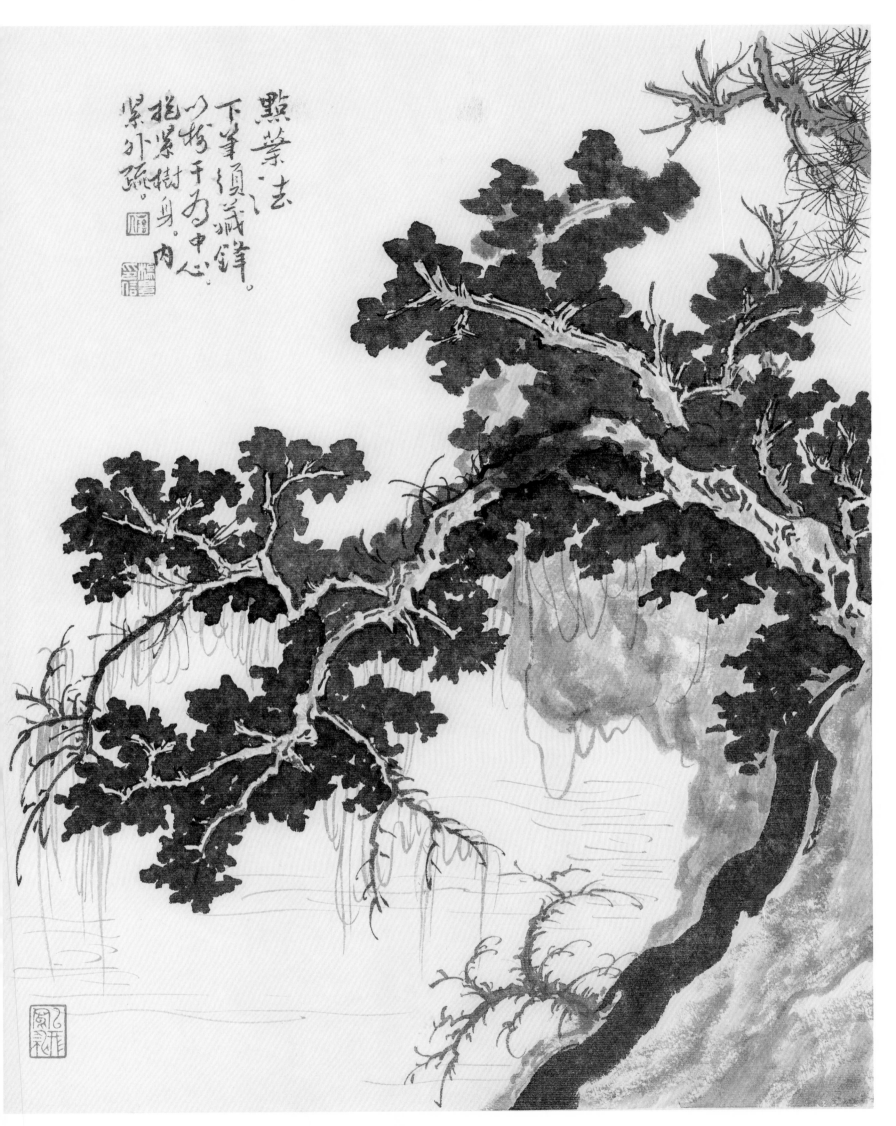

点叶法：下笔须藏锋，以树干为中心，抱紧树身，内紧外疏。

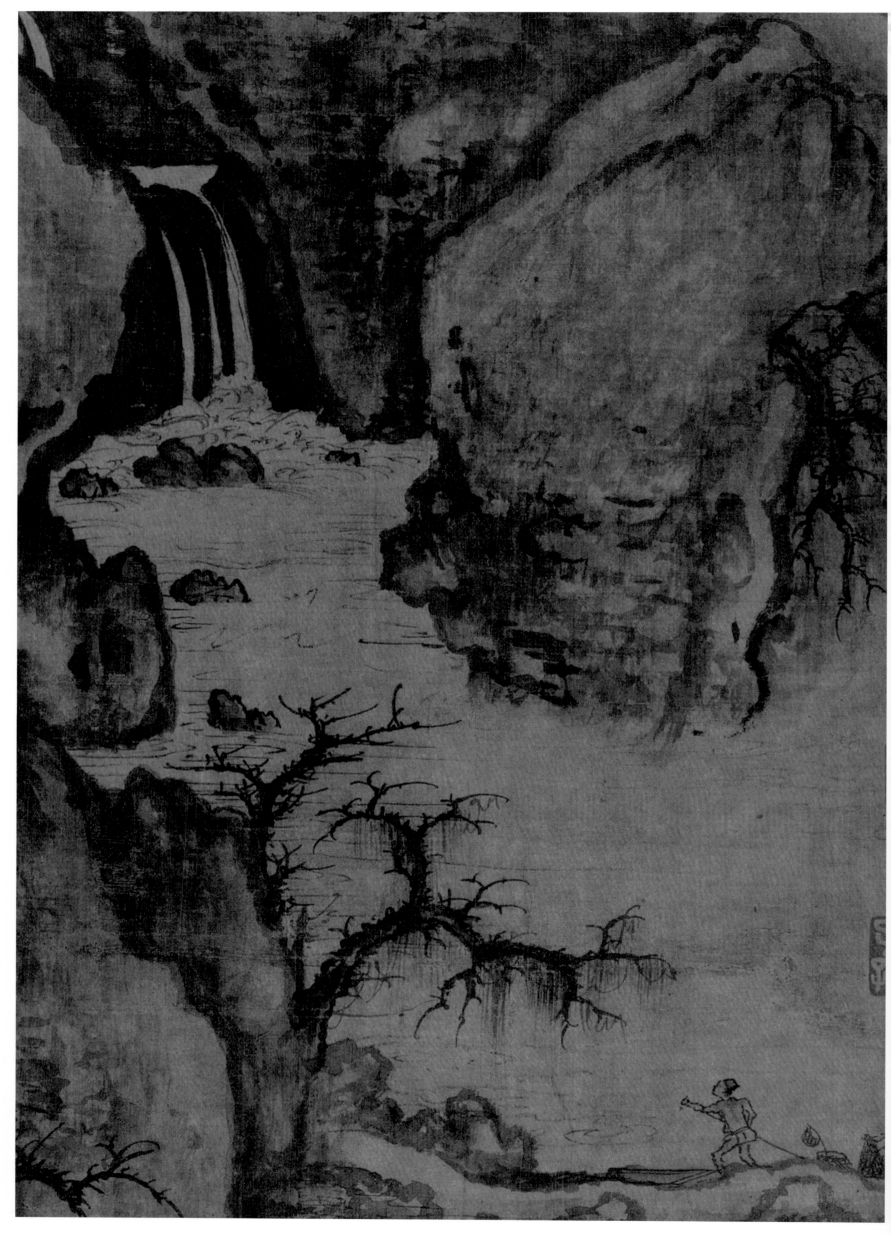

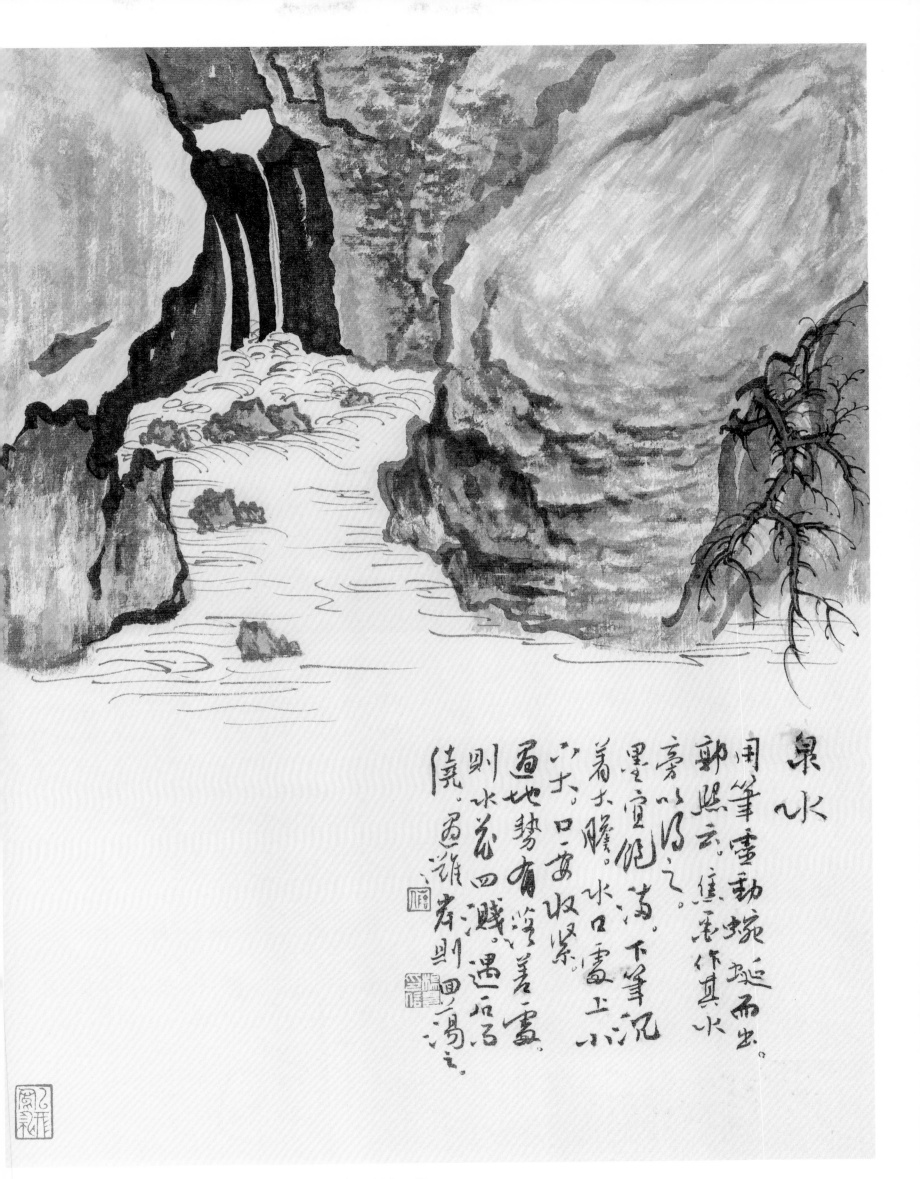

泉水

用笔灵动蜿蜒而出。郭熙云：焦墨作其水旁以得之。墨宜饱满，下笔沉着大胆。水口处上小下大，口要收紧。画地势有落差处，则水花四溅，遇石而绕，画滩岸则回荡之。

泉水：用笔灵动蜿蜒而出。郭熙云：焦墨作其水旁以得之。墨宜饱满，下笔沉着大胆。水口处上小下大，口要收紧。画地势有落差处，则水花四溅，遇石而绕，画滩岸则回荡之。

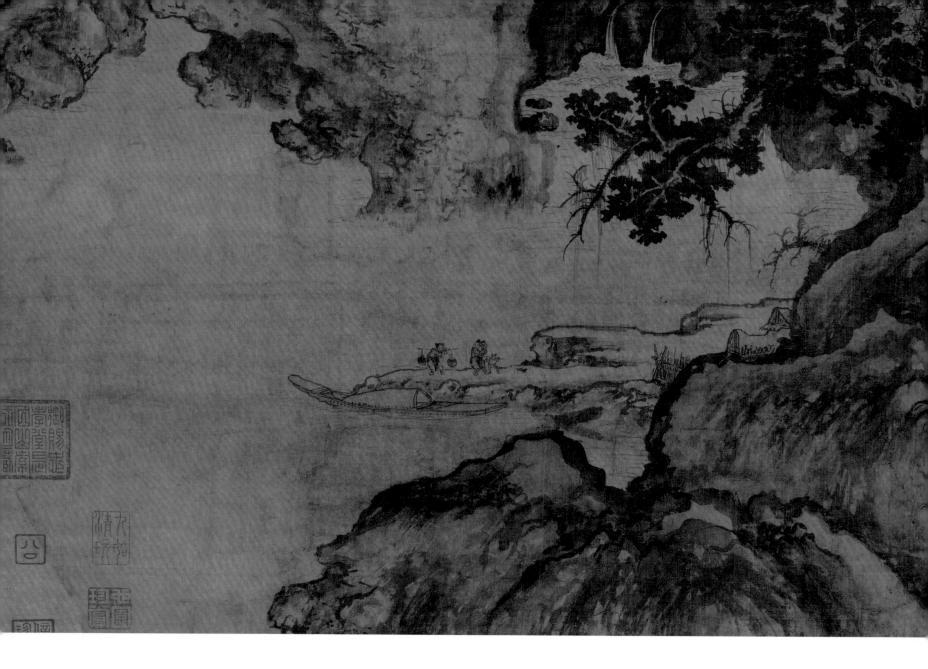

三、点景人物

用笔中锋，抓住人物的形态。

四、瀑布

郭熙曰：焦墨作其水旁以得之。用墨须饱满，下笔沉着冷静。水口上小下大，有喷射之意。

五、溪口

用笔中锋，挺进。遇滩岸或是石块须蜿蜒相绕。

六、建筑物

用笔中锋，结构须严谨，线条须沉着平行。

七、郭熙《林泉高致》谈到的三远法

"山有三远：自山下而仰山巅，谓之高远；自山前而窥山后，谓之深远；自近山而望远山，谓之平远。高远之色清明，深远之色重晦，平远之色有明有晦。高远之势突兀，深远之意重叠，平远之意冲融而缥缥缈缈。其人物之在三远也，高远者明了，深远者细碎，平远者冲淡。明了者不短，细碎者不长，冲淡者不大。此三远也。"

1. 高远的形象主要是上下的关系，而高远中必有一定程度的深远。

2. 深远是纵深方向发展的，不能单独成立，或归于"平远"，或归于"高远"。

3. 平远用墨较淡，意在把人的视线和思想引向远处，远离尘嚣凡俗，带入"远"和"淡"的境地。

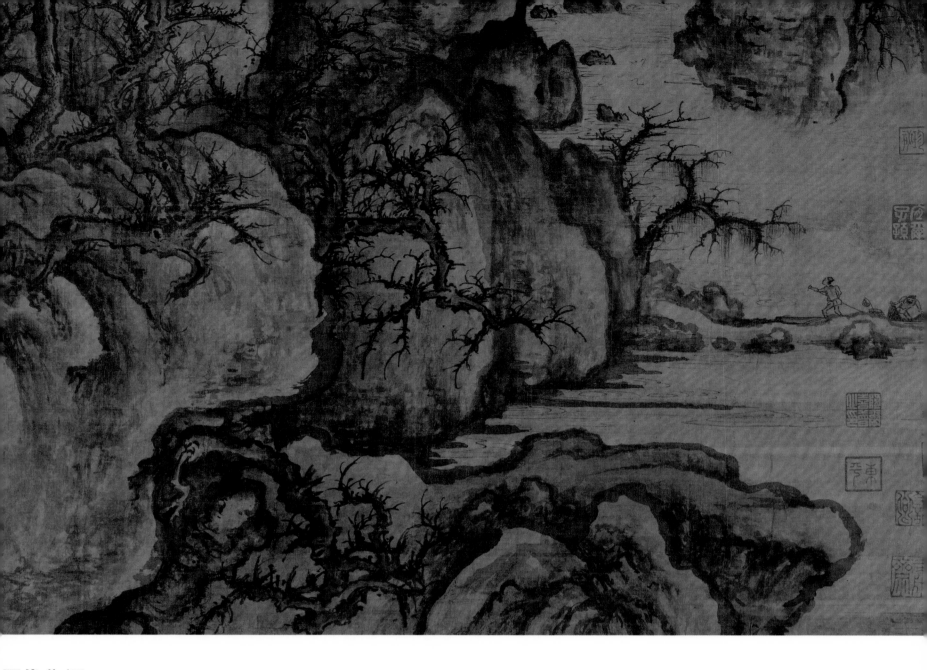

历代集评

宋沈括《图画歌》："克明已往道宁逝，淳熙逐得新来名。花竹翎毛不同等，独出徐熙入神境。"

宋苏轼《郭熙秋山平远二首》："目尽孤鸿落照边，遥知风雨不同川。此间有句无人识，送与襄阳孟浩然。""木落骚人已怨秋，不堪平远发诗愁。要看万壑争流处，他日终烦顾虎头。"

宋黄庭坚《次韵子瞻题郭熙画秋山》："黄州逐客未赐环，江南江北饱看山。玉堂卧对郭熙画，发兴已在青林间。郭熙官画但荒远，短纸曲折开秋晚。江村烟外雨脚明，归雁行边余叠嶂。坐思黄甘洞庭霜，恨身不如雁随阳。熙今头白有眼力，尚能弄笔映窗光。画取江南好风日，慰此将老镜中发。但熙肯画宽作程，十日五日一水石。"

宋郭若虚《图画见闻志》："郭熙，河阳温人，今为御书院艺学。工画山水寒林。施为巧赡，位置渊深。虽复学慕营丘，亦能自放胸臆，巨障高壁，多多益壮，今之世为独绝矣（熙宁初，敕画小殿屏风，熙画中扇，李宗成、符道隐画两侧扇，各尽所蕴，然符生鼎立于郭、李之间，为幸矣）。"

宋郭熙《林泉高致》："《早春晓烟》，骄阳初蒸，晨光欲动，晓山如翠，晓烟交碧，乍合乍离，或聚或散，变态不定，飘摇缭绕于丛林溪谷之间，曾莫知其涯际也。《风雨水石》，猛风骤发，大雨斜倾，瀑布飞空，湍奔射石，喷玉溅玉，交相溅乱，不知其源流之远近也。《古木平林》，层峦群立，怪木斜欹，影浸寒流，根蟠石岩，轮困万状，不可得而名也。"

明唐志契《绘事微言》："写枯树最难苍古，然画中最不可少。即茂林盛夏，亦须用之。诀云：'画无枯树则不疏通。'此之谓也。但名家枯树各各不同，如荆、关则秋冬二景最多，其枯枝古而浑，乱而整，简而有趣。到郭河阳则用鹰爪加以细密，又或如垂槐，盖仿荆、关者多也。如范宽则其上如扫帚样，亦有古趣；李成则烦而琐碎，笔笔清劲；董源则一味古雅简当而已；倪元镇则此数君可以兼之，要皆难及者也，非积习数十年妙出自然者，不能仿其万一。今人假古画，丘壑山石或能仅似，若枯树便骨髓暴露矣。以是知枯枝，求妙最难。"

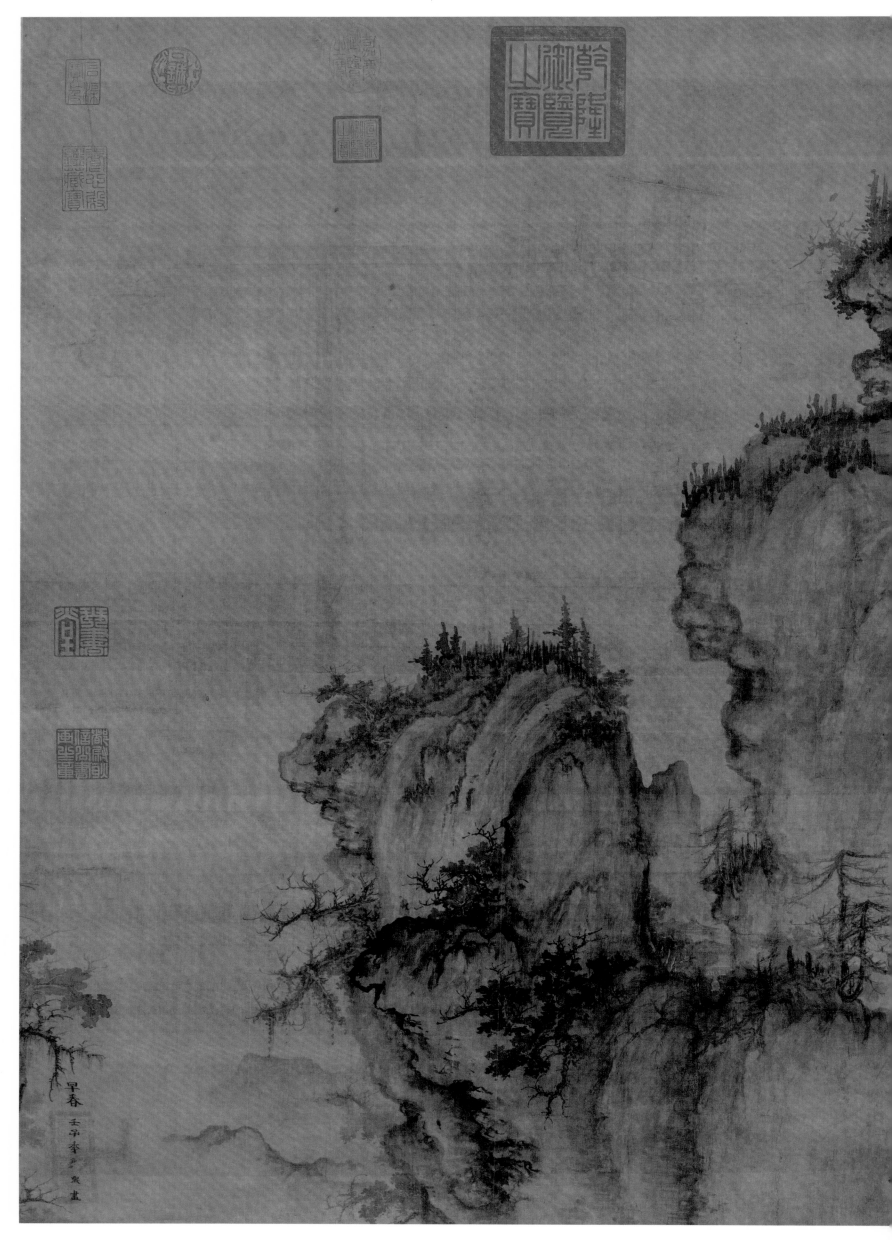

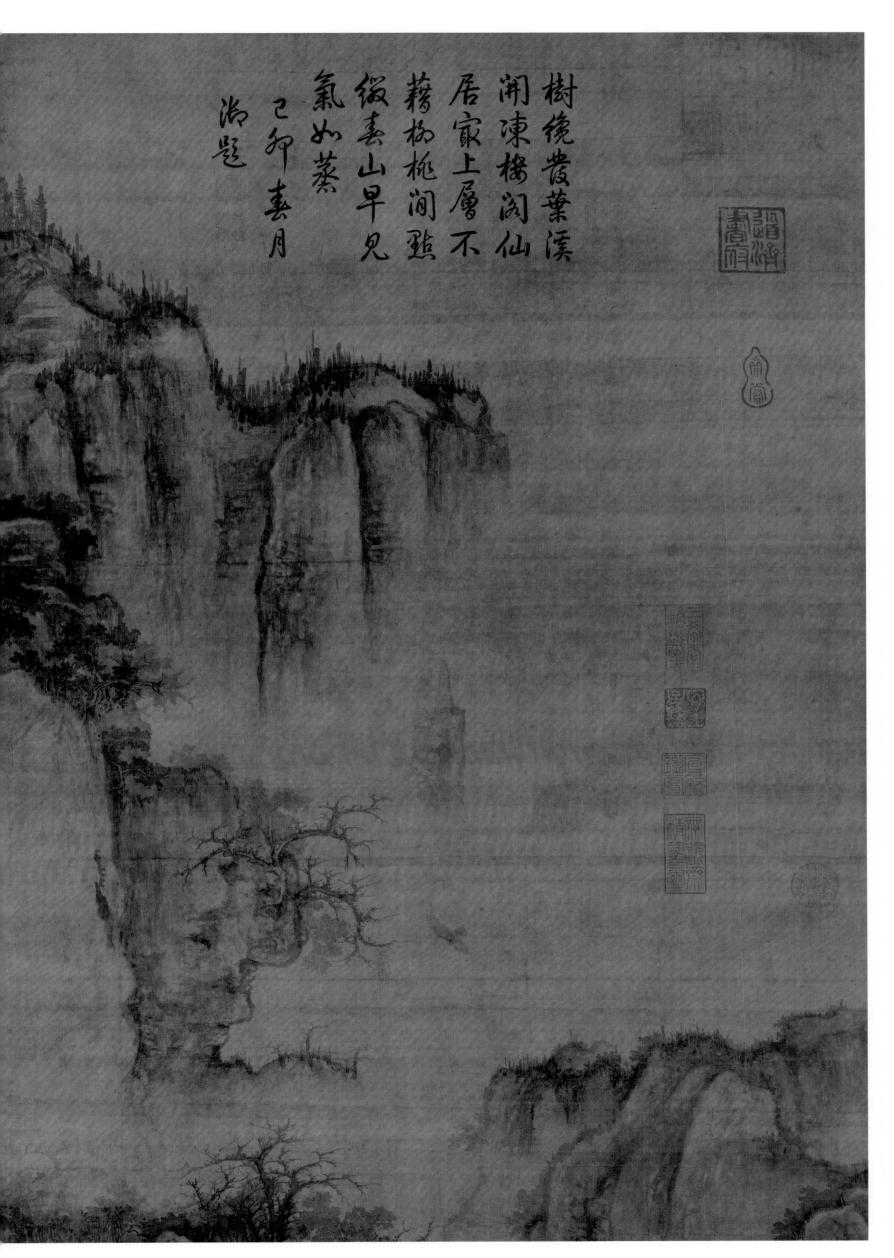

樹繞叢葉溪
閒凍檻澗仙
居家上層不
藉栖桃閒黏
縱妻山早見
氣如蒸
己卯春月
御題

47

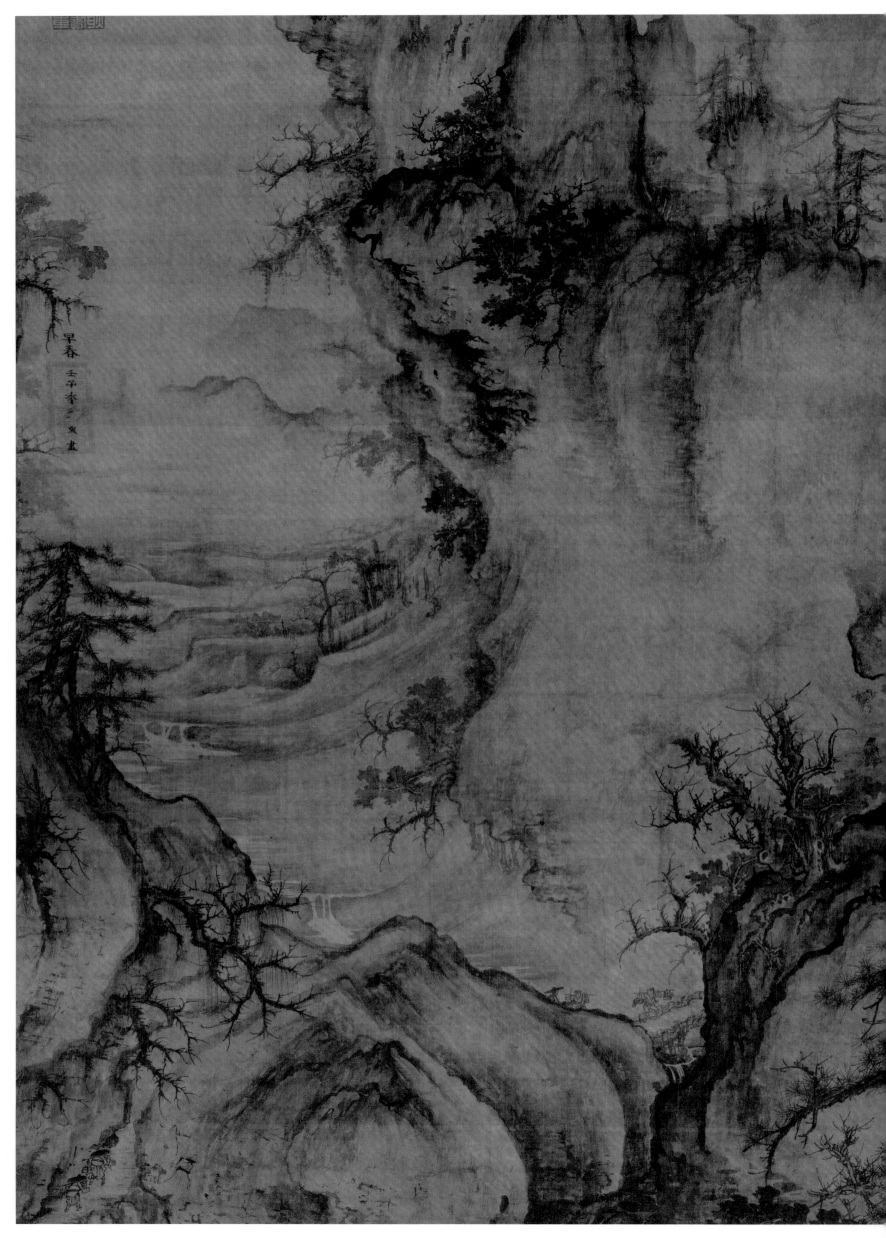

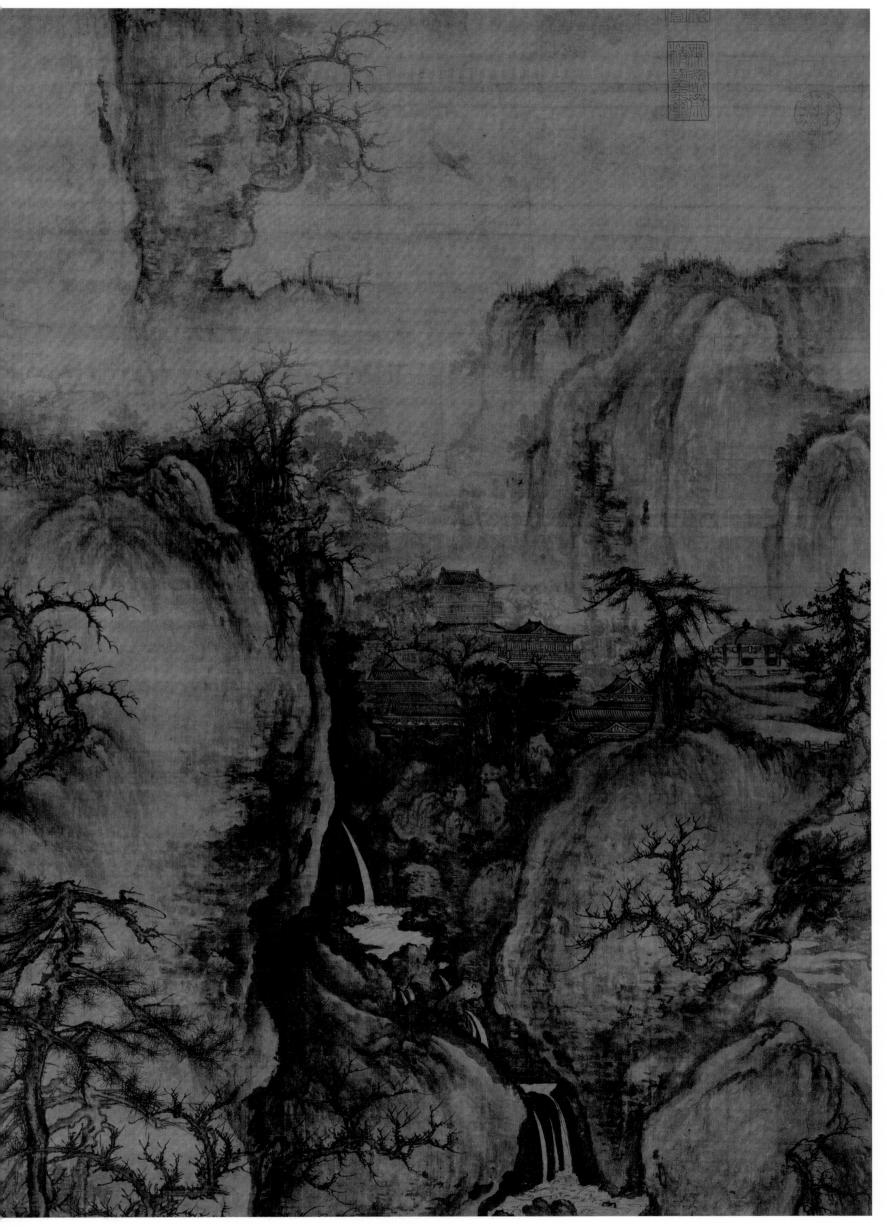

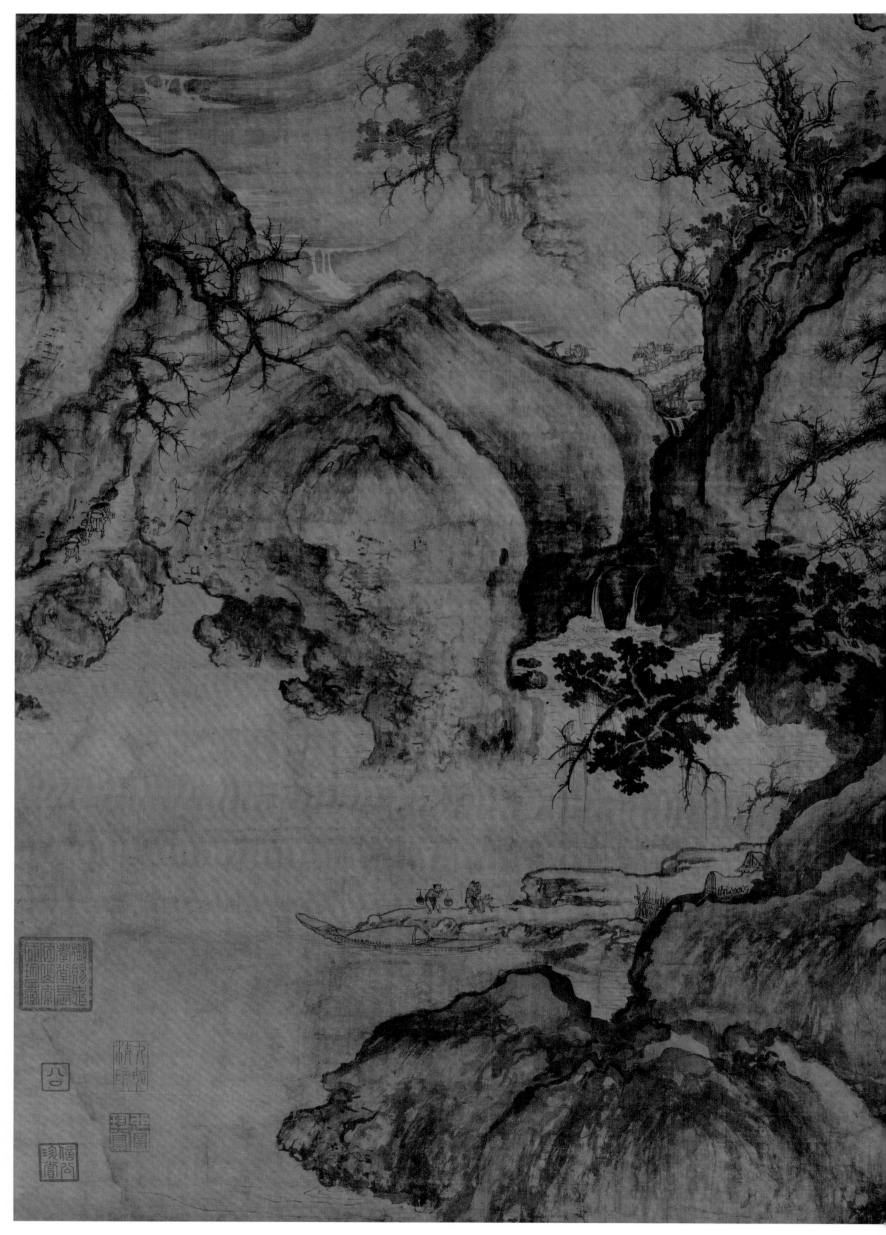

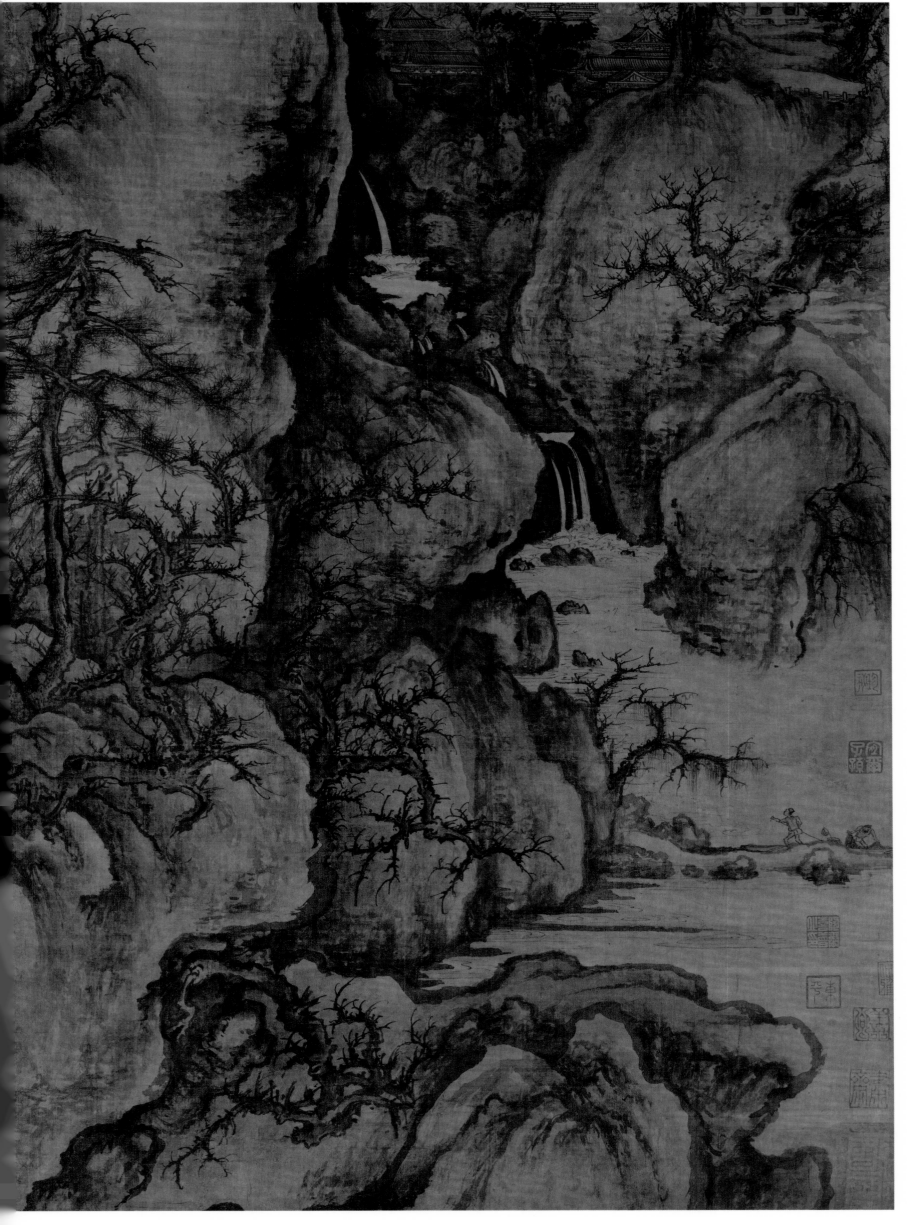

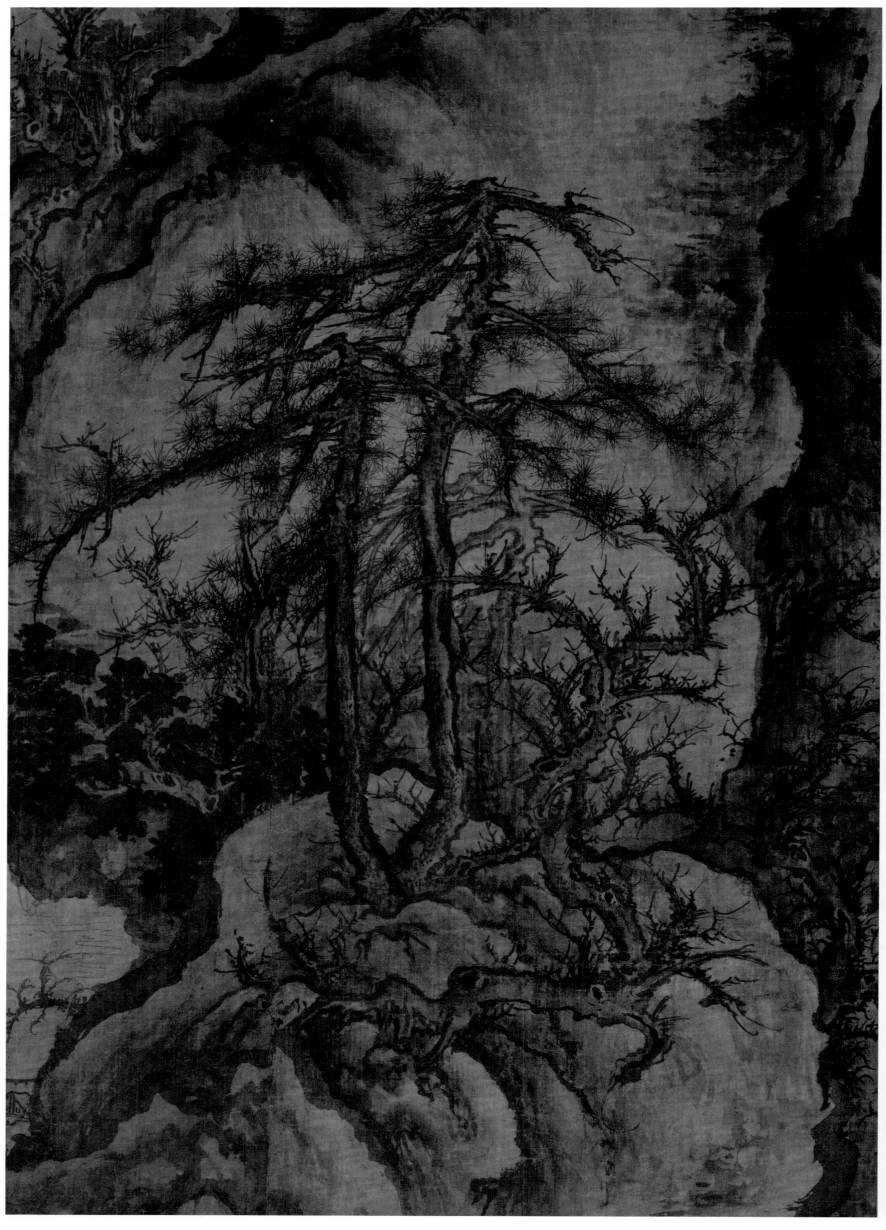

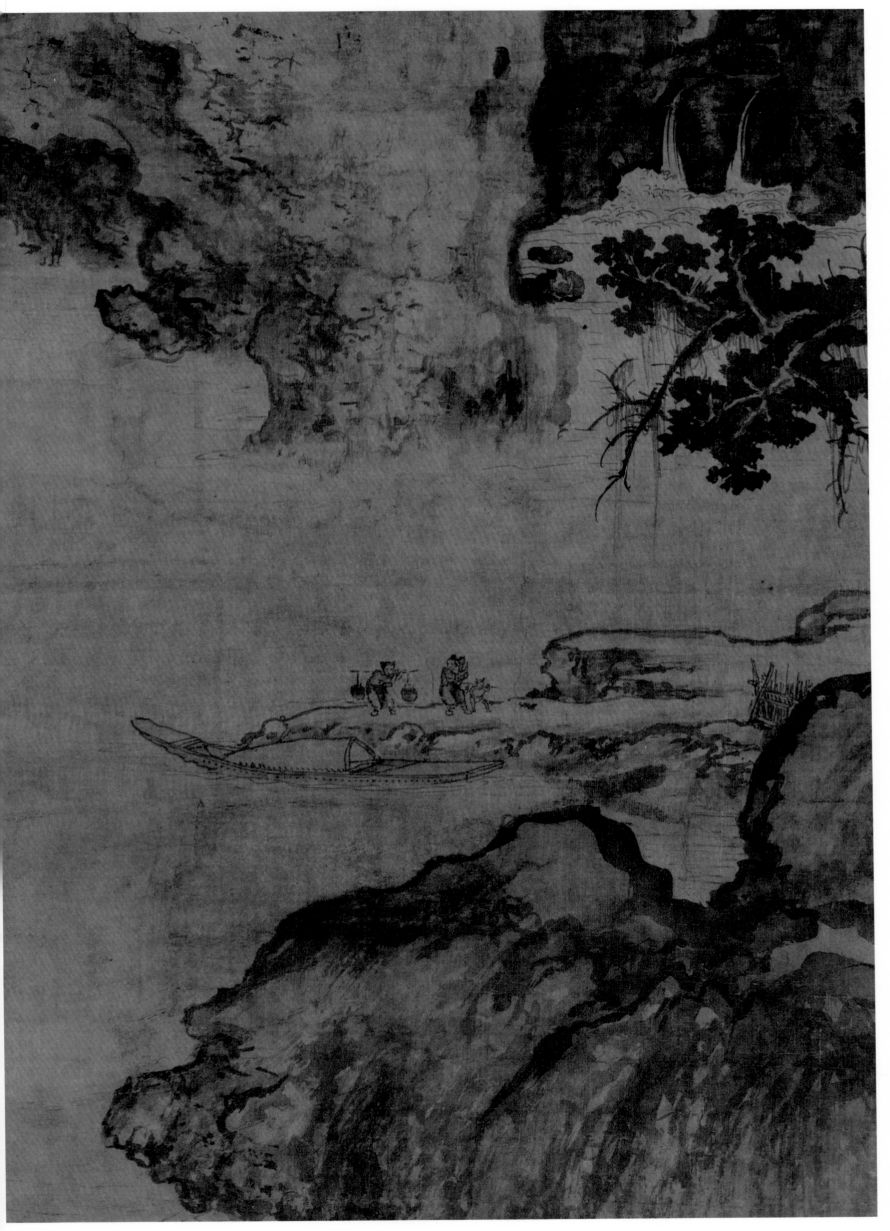

图书在版编目(CIP)数据

宋郭熙早春图 / 杨丰编著. -- 杭州 : 浙江人民美术出版社, 2019.11

（中国历代山水名画临摹范本）

ISBN 978-7-5340-7628-2

Ⅰ.①宋… Ⅱ.①杨… Ⅲ.①山水画—国画技法 Ⅳ.①J212.26

中国版本图书馆CIP数据核字（2019）第208029号

宋郭熙早春图

杨 丰 编著

责任编辑 杨 晶 於国娟
责任校对 余雅汝
装帧设计 祝璐聪
责任印制 陈柏荣

出版发行：浙江人民美术出版社

（杭州市体育场路347号）

网 址：http://mss.zjcb.com

经 销：全国各地新华书店

制 版：浙江时代出版服务有限公司

印 刷：杭州佳园彩色印刷有限公司

版 次：2019年11月第1版

印 次：2019年11月第1次印刷

开 本：787mm×1092mm 1/8

印 张：7

书 号：ISBN 978-7-5340-7628-2

定 价：54.00元

如发现印刷装订质量问题，影响阅读，请与出版社市场营销中心（0571-85105917）联系调换。